영혼과 꿈을 그린 40인의 화가들

미술관에서
릴케를
만나다 I

영혼과 꿈을 그린 40인의 화가들

미술관에서 릴케를 만나다 I

지은이 이성희
펴낸이 김영곤
본부장 강근원
기획편집 최진영
교정교열 김성희
디자인 양설희
영업기획 김중현 안경찬 박성인 김진갑 박진모
관리 이인규 이도형 최양진 이연정 이종률
인쇄소 신화인쇄
제본 한진제본

1판 1쇄 인쇄일 · 2003. 9. 25
1판 1쇄 발행일 · 2003. 10. 1

등록번호 제10-1965호
등록일자 2000. 5. 6

펴낸곳 컬처라인
서울시 마포구 서교동 464-41 미진빌딩 2층 (121-841)
전화 (02)336-2100 **팩스** (02)336-2151

값 15,000원
분류기호 : 03600
ISBN : 89-509-7043-0
 89-509-7042-2(세트)

영혼과 꿈을 그린 40인의 화가들

미술관에서
릴케를 만나다

I

이성희 지음

컬처라인
Culture line

 이미지는 가볍다. 이미지는 날아다닌다. 이미지는 태생적으로 나그네다. 그리하여 육중하고 견고한 사물의 경계선들을 허물고 모든 것에로 가로지르며 스며든다. 그리움과 미움, 삶과 죽음의 주름 속으로, 열락의 빛과 고뇌의 그늘 속으로. 그것은 도처에 숨쉬며 소리와 빛깔과 무늬를 이루어 놓곤 한다. 그리하여 하나의 이미지조차 온 우주의 욕망이, 우주의 추억이 얽혀 있는 그물코가 되는 것이다. 위대한 화가와 시인들이 창조한 이미지, 그것들은 그러하다.

 그러나 또한 이미지는 무겁다. 이미지의 뿌리는 저 깊은 곳에 있다. 추억, 추억보다 더 깊은 망각, 망각보다 더 깊은 저 끝없는 심연에서 올라온다. 언어가 끝나는 그곳. 아니 시작되는 곳. 그곳에서는 시와 그림이 함께 혼숙하고 있다. 그래서 옛 사람의 말씀에 "시와 그림은 본래 하나"라 하고

있지 않던가.

그림을 만난다는 것, 그림을 본다는 것이 단순히 선과 형태와 색채가 주는 쾌감을 느끼는 데서 그친다면, 혹은 형태와 색채를 무엇인가를 지시하는 기호로 읽는 데서 그친다면 차라리 문제는 간단하다. 그러나 그림 속에 살아서 생성하고 변전하며, 한 화가의 일생 속으로, 우리가 잊고 있었던 섬세한 감수성으로, 우리네 마음의 들녘으로 끝없이 환기되는 이미지들을 따라가는 경이로운 여행을 체험하고자 한다면 문제는 사뭇 복잡하다. 하지만 이 여행의 티켓을 얻지 못한다면 그림을 보는 즐거움은 반감되고 말 것이다.

그 여행을 통하여 우리는 우주 그물의 무한한 미로 속을 헤매기도 하고, 저 끝없는 심연의 어둠 속에서 전율하고, 영롱한 빛의 사육제에 초대받기도 할 것이다. 그것은 저 까마득한 날에 잃어버린 꿈과 신비를 다시 만나는 황홀한 몽상일 수도 있으리라. 어쩌면 감추어 놓았던 우리들 자신의 오래 된 상처와의 고통스러운 대면일 수도 있으리라. 그 방황 속에서, 그 무궁한 이미지의 변형과 생성 속에서 우리는 시를 만나고 노래를 만나고 또 더러는 아름다운 이야기와 슬픈 전설을 만날 것이다.

2001년, 나는 온통 그 경이로운 여행 속에 있었다. 〈이미지 오디세이〉라는 제목으로 국제신문에 이 글을 연재하는 동안 그랬다. 하나하나의 위대한 그림들은 흡사 이상한 차원의 세계로 빠지는 문처럼 거기 열려 있었다. 그 문 안으로 들어서는 것은 참으로 고통스러운 이미지의 순례요, 방황이었으며, 몽상의 황홀한 사육제였다. 환희의 탄성과 쓰라린 신음, 그리고 눈물이 났다. 왜 자꾸 눈물이 났는지 모르겠다. 아름다운 것은 왜 그 절정에서 항상 눈물이 되고자 하는지 모를 일이다. 이 글을 쓰던 지난 1년간

저 위대한 이미지들과의 만남을 나는 영원히 잊지 못할 것이다. 그해 나는 행복했다.

　　그러나 이 글은 진실로 내가 쓴 것이 아니다. 일체가 그물처럼 얽힌 인연의 연기緣起에 의해 일어나고 사라지는데 무엇을 홀로 할 수 있단 말인가. 내 곁을 불어 간 수천의 바람과 파장들, 향기와 빛깔들, 그 숱한 이름들, 그리고 나에게 건네 왔던 손들, 말씀들, 이 모든 것들이 쓴 것이다. 이 초라하고 왜소한 몽상가에게 지면을 선뜻 제공해 주었던 국제신문 강동수 부장, 조봉권 기자, 격려하고 조언을 아끼지 않았던 구모룡 교수, 이지훈 박사, 권택우 형, 이들이 이 글을 쓴 것이다. 그리고 이 부끄러운 글의 출판을 흔쾌히 허락해 주신 〈컬처라인〉의 편집진에게도 감사드려야 하리라. 그리고 내 삶의 뿌리인 어머니와 아버지, 착한 아내와 그리고 아직은 개구쟁이들인 내 아이들, 그들이 없었다면 내가 도대체 무엇을 할 수 있었겠는가. 참으로 이 우주는 온갖 감사한 것들로 가득 차 있나니, 그래서 삶이란 아직 살아갈 만한 것이지 않겠는가. 아직 우리는 행복을 희망할 수 있지 않겠는가.

2003년 여름
남쪽 바다가 보이는 해운대에서

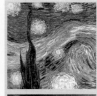
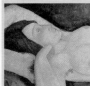

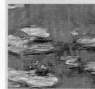

차례

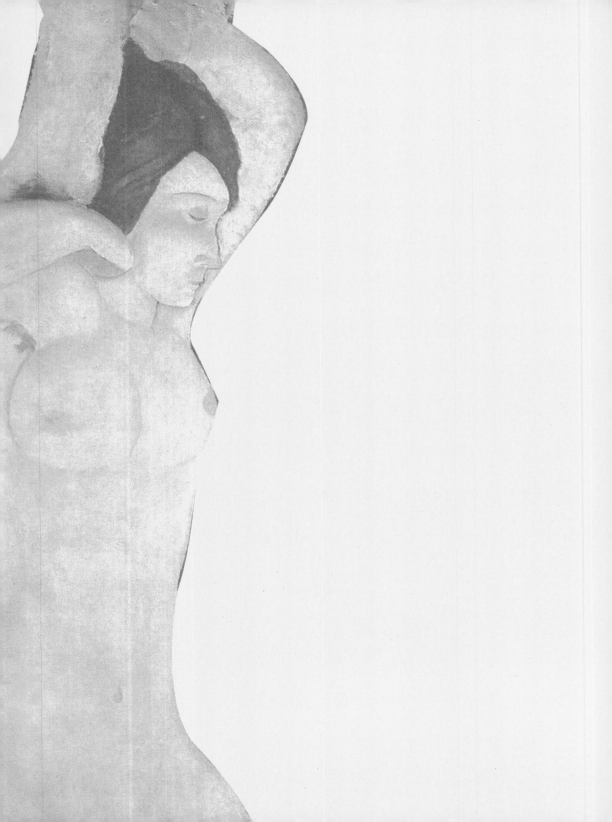

이 가난한 시대의
우리를 위하여

고흐 Vincent Van Gogh, 1853~1890

1853년 3월, 네덜란드 북부의 그루스 준데르트라는 작은 마을에서 칼뱅 파 목사 테오도루스 반 고흐의 맏아들로 태어난다. 숙부들이 화상을 한 까닭에 화랑의 직원으로 일하면서 그림에 관심을 가지게 된다. 1876년 직장에서 해고된 뒤 신학 공부에 몰두, 전도사로 활동하기도 한다. 1879년에 들어 비로소 자신의 그림을 그리게 된다. 그림에 대한 열정은 1888년 눈부신 태양이 작렬하는 남프랑스 아를, 그 운명의 마을로 그를 향하게 한다. 거기서 위대한 작품들을 남기게 되지만, 간질성 발작을 일으킨 끝에 시립 병원과 생 레미의 생 폴 병원에 거푸 입원한다. 1890년 7월, 파리 근교 오베르 쉬르 우아즈에서 밭에 그림을 그리러 나갔다가 권총 자살을 기도, 이틀 만에 숨진다.

노란 높은 음을 위하여

'아! 고흐'라고 불러야 한다. 우리에게 마지막 남은 감탄사가 있다면, 그 감탄사로 그 이름을 불러야 한다.

그는 우리 모두가 감추고 있는 덧나기 쉬운 상처이며, 확인하기 두려운 구원이다. 그의 노란색에 감염된다는 것은 슬프고도 위험한 일이다. 그러나 그것이 무엇보다 매혹적이고 아름다운 일임에야 어찌하랴.

고흐가 자신의 귀를 자르는 발작을 일으키고 들어가게 된 아를 시립 병원, 그곳의 의사가 지나친 음주를 나무라자 고흐는 이렇게 말한다.

"노란 높은 음에 도달하기 위해서라네."

'노란 높은 음', 이것이 도대체 무어란 말인가?

노란색은 가장 정신 분열적인 색이다. 노란색은 고요하면서도 유동적이고 밝으면서도 왠지 사람을 불안하게 한다.

그러나 초기 고흐의 색은 노란색이 아니었다. 초기의 뛰어난 작품인 「감자를 먹는 사람들」과 몇몇 유화 작품들을 지배하는 색은 어두

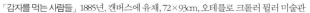

「감자를 먹는 사람들」 1885년, 캔버스에 유채, 72×93cm, 오테를로 크뢸러 뮐러 미술관

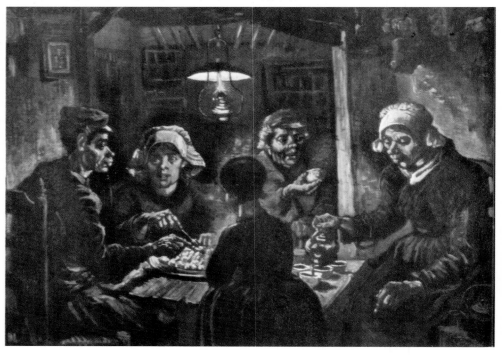

운 회색이었다.

고흐는 파리의 인상파 화가들이 가진 세련된 도시 감각과는 근본적으로 맞지 않았다. 산업화와 도시화가 대규모로 진행되고 있던 19세기 말, 그 시대의 어둡고 그늘지고 소외된 회색의 사람들이 으레 고흐의 모델이고 친구였다.

그의 영혼은 처음부터 그랬다. 고흐의 삶을 절망으로 몰아넣은 간질성 발작은 어쩌면 인간의 목을 죄어 오고 있던 시대에 대한 가장 순수하고 예민한 영혼이 보일 수밖에 없는 반응이 아니었을까.

동생 테오에게 보내는 편지에서 "나는 불행과 실패만이 예정된 사람"이라고 스스로 말한 고흐는, 잔혹한 산업 사회의 분열상을 온몸으로 견디며 구원의 빛과 색을 찾아서 태양빛이 가득 찬 남프랑스의 농촌 아를로 간다. 그리하여 거기에서 회색의 어둠을 뚫고 고흐 특유의 노란색이 솟아오른다.

그의 노란색은 회색의 두꺼운 덧칠 위로 연금술처럼 퍼진다. 그리하여 화폭 가득 불타는 해바라기를 피우고, 온 들판에 눈부신 밀밭을 펼친다.

불타는 노랑의 심연에는 무엇이 있는가?

아르헨티나의 문호 보르헤스Jorge Luis Borges는 늘그막에 시력을 잃었는데, 그가 하나씩 빛깔을 잃어 가면서 마지막으로 본 빛깔이 노란색이었다. 마지막으로 노란 빛깔 속으로 불려 가는 세상을 본 것이다.

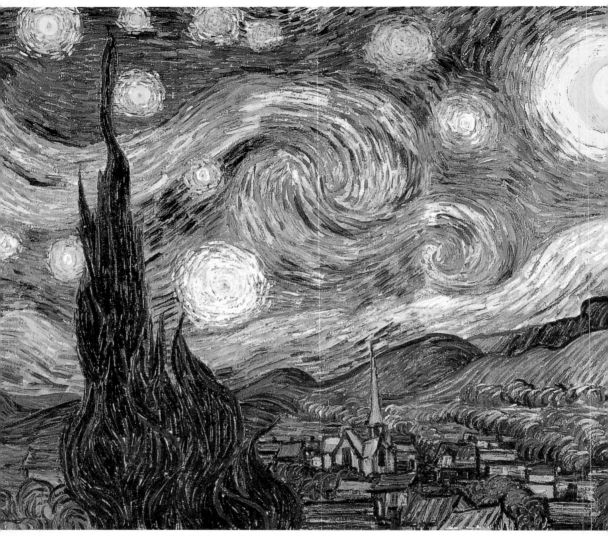

「별이 빛나는 밤」 1889년, 캔버스에 유채, 73×92cm, 뉴욕 현대 미술관

「별이 빛나는 밤」에 대한 재미있는 해석이 있다. 그레그 소서Greg Saucier는 『그래픽 디자이너와 화가』라는 책에서 이 그림을 동아시아의 음양 사상陰陽思想에 근거하여 해석하고 있다. 그림 복판에 있는 거대한 구름의 소용돌이를 소서는 태극太極의 상형으로 본 것이다. 그는 고흐가 일본 판화의 영향을 받은 것에 주목하면서, 고흐가 의식적으로 태극의 상형을 그려 넣었으리라 여긴다.

그러나 이러한 주장이 크게 설득력 있어 보이지는 않는다. 고흐가 일본 판화를 보고 충격을 받은 것은 사실이지만, 음양과 태극을 그 정도로 의식했다는 증거는 없다. 그뿐 아니라 태극을 의식하고 그림을 그렸다면, 언제나 그랬듯이 동생에게 보내는 편지에서 이러한 구상을 상세히 밝혔을 것이다. 그러나 유감스럽게도 고흐의 편지에는 이와 같은 내용이 전혀 없다.

그렇다고 할지라도 이 그림에서 밤하늘을 가득 채운 채 약동하고 있는 거대한 음양의 기氣를 본다고 하여 그리 이상할 것도 없다. 자신의 그림 속 어느 한 별이 되어 있을 고흐도 별로 나무랄 것 같지 않다. 어쩌면 고흐는 그의 섬세한 예술적 직관의 눈을 통하여, 다만 홀로, 광대한 우주적 기의 움직임을 한순간 영혼의 느낌으로 포착한 것은 아닐까?

마르셀 프루스트Marcel Proust의 『잃어버린 시간을 찾아서』에는 작가 베르고트의 죽음을 묘사한 인상적인 장면이 나온다. 베르고트는 어느 날 문득 베르메르Jan Vermeer의 그림 「델프트 전경」에 나오는 노란색의 벽을 보고 충격과 함께 현기증을 느낀다. 그리하여 그는 "나도 이런 식으로 썼어야 했는데"라는 탄식을 남기고 쓰러진다. 그것으로 끝이었다.

도대체 베르고트의 눈에 비친, 그리하여 그를 바닥 없는 현기증의 심연 속으로 빠뜨린 베르메르의 노란색은 무엇이란 말인가?

그리고 또 다른 노란색이 있다. 고흐와 같은 시대에 고흐처럼 간질을 앓은 러시아의 위대한 작가 도스토예프스키Fyodor Mikhailovich Dostoevskii, 그의 소설 속에 등장하는 인물들 또한 대부분 저주받은 인간, 창녀, 알코올 중독자, 범죄자와 같은 가난하고 소외된 이들이 아니던가.

고흐와 마찬가지로 한 시대의 고뇌를 그 가장 근원에서 느낀 도스토예프스키는 1849년 반정부 단체의 주모자로 찍혀 총살형 선고를 받는다. 그 해 12월, 러시아 특유의 회색으로 가득 찬 혹한의 처형대에서 그는 죽음을 기다리고 있었다.

이 절체절명의 순간에 그는 문득 둥근 교회의 지붕에서 반사되는 금빛의 햇살을 본다. 뒷날 그는 "그 빛들은 내가 잠시 후 가게 될 곳에서 나오고 있는 것 같은 느낌이 느닷없이 들었다"고 술회한다. 그러나 그는 자신의 심장을 관통하는 총소리를 듣기 전에 사면赦免을 외치는

소리를 극적으로 먼저 듣게 된다.

보르헤스, 그리고 베르고트의 노란색, 도스토예프스키가 처형대에서 본 금빛, 그것이 고흐가 찾던 빛깔이었을까? 삶의 끝자리에서 빛나는 노랑!

그리고 밤이다. 별빛으로 가득 찬 아름다운 밤하늘, 소야곡처럼 마냥 감미롭지만은 않은, 예사롭지 않은 광기를 느끼게 하는 「별이 빛나는 밤」은 고흐가 연주한 마지막 음악이다.

그는 동생에게 보내는 편지에서 가끔, 섬광처럼, 그러나 거역할 수 없는 영혼의 울림처럼 이렇게 중얼거리고 있다.

언제쯤이면 늘 마음 속으로 생각하고 있는 별이 빛나는 하늘을 그릴 수 있을까?
지도에서 도시나 마을을 가리키는 검은 점을 보면 꿈을 꾸게 되는 것처럼, 별이 반짝이는 밤하늘은 늘 나를 꿈꾸게 한다.

그랬다. 별이 빛나는 밤하늘은 가난한 영혼, 빈센트 반 고흐의 꿈이었다. 그가 그토록 찾고자 애쓴 '노란 높은 음'이란 바로 이 밤하늘의 별빛이었을까? 선율로 가득 찬 밤하늘에 유난히 노랗게 빛나는 음표 같은 별들. 그러나 어느 누구도 쉽사리 그 별에 이를 수는 없다.

이 땅의 한 시인은 고흐의 그 까마득한 하늘을 조심스럽게 열어 보려 한다.

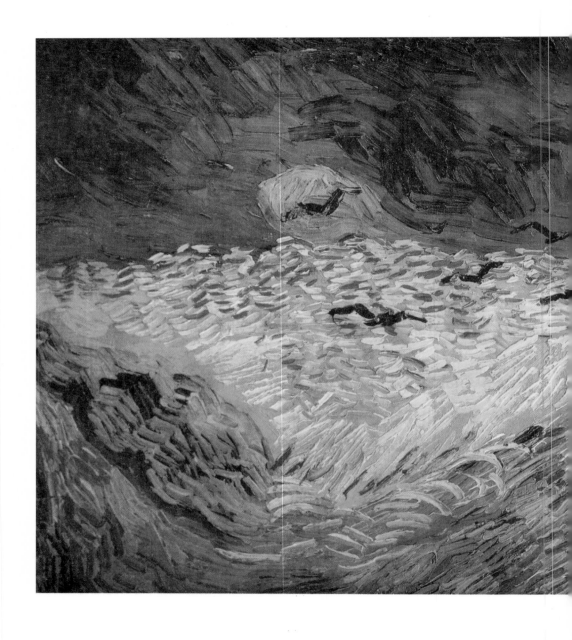

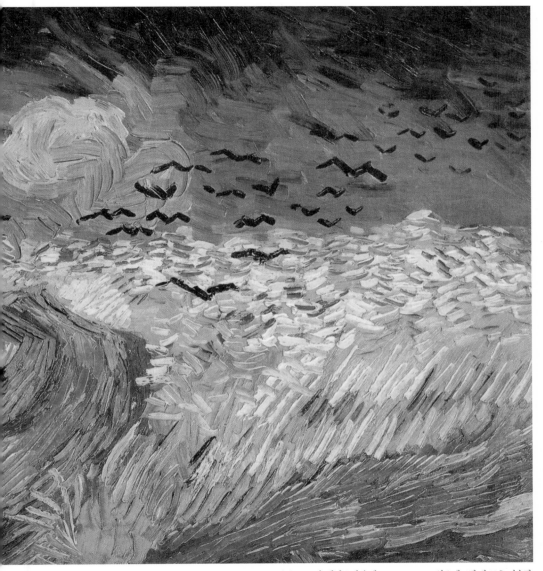

「까마귀 나는 밀밭」 1890년, 캔버스에 유채, 50.5×100.3cm, 암스테르담 반 고흐 미술관

하나의 색채를 낳기 위해서 세계는 밤처럼 떨고 있다. 한 마리 새가 둥지에 돌아가기 위해서는 별과 별 사이 캄캄한 거리를 날지 않으면 안 된다. 그 아득한 어둠을 위기의 천사처럼 날지 않으면 안 된다.

— 허만하, 「미완의 자화상−고흐의 눈 8」 중에서

이 별에 이르기 위하여, 고흐의 별빛을 온몸으로 느끼기 위하여 우리는 고통스럽게도 그의 다른 마지막 그림, 고흐가 자기 자신의 가슴을 향하여 방아쇠를 당기기 전에 그린 「까마귀 나는 밀밭」을 만나야 한다.

회색 속에서 화산처럼 솟아오른 고흐의 노란색은 여기에서 드디어 절정에 이르고 있다. 그러나 그 절정이란 밀밭의 이글거리는 노란색을 뚫고 짙푸른 하늘로 날아오르는 검은색, 까마귀이다. 그것은 죽음이다. "타라스콩이나 루앙에 가려면 기차를 타야 하는 것처럼, 별까지 가기 위해서는 죽음을 맞이해야 한다"라고 운명을 예감한 고흐 자신의 말처럼.

그러나 너무 슬퍼할 필요는 없다. 외로운 영혼 고흐는 자신이 그토록 원하던 별에 다다른 것이다. 이 아름다운 밤하늘을 보라. 검은색과 노란색이 무섭도록 선명하게 대립하고 있는 「까마귀 나는 밀밭」과 달리 「별이 빛나는 밤」에서는 어둠과 빛이, 회색과 푸른색과 노란색이 어울려 황홀한 춤이 되고 있지 않은가. 장려한 교향악을 이루고 있지

않은가. 실편백나무와 산들과 구름, 별, 달 그리고 사람의 집, 아직 불
이 켜져 있는 그리운 사람들의 창이, 이 모든 선과 빛깔이 화해하며
음악의 선율을 타고 함께 춤추고 있지 않은가. 이 가난한 시대의 우리
를 위하여.

모딜리아니 Amedeo Modigliani, 1884~1920

1884년 7월, 이탈리아 토스카나 지방의 항구 도시 리보르노에서 태어난다. 1898년 화가 겸 조각가가 되기로 결심하고 리보르노 미술 학교에 들어간다. 1906년 1월, 프랑스 파리로 간 그는 몽마르트르와 몽파르나스에 머물며 가난과 열정 속에서 보엠의 삶을 시작한다. 여러 여자와 염문이 있었으나, 1917년 미술 학도이던 운명의 여인 잔 에뷔테른을 만나 사랑에 빠지게 되고 동거에 들어간다. 그 뒤 커다란 여인 누드화를 여러 점 그린다. 1920년 1월, 결핵성 뇌막염으로 숨진다. 그가 죽은 지 이틀 만에 잔마저 건물 6층에서 투신 자살한다.

푸른 고독의 심연으로
- 「큰 모자를 쓴 에뷔테른」

누가 모딜리아니를 모르랴, 몽파르나스의 귀공자를. 윤기 나는 검은 머리카락, 깊고 검은 눈, 수려한 콧날, 여인들을 설레게 한 그 아름다운 얼굴을 누가 모르랴. 어두운 카페의 구석진 자리에 앉아 폐결핵으로 콜록거리면서 술이 파괴해 버린 젊은 날의 창백한 페이지에 끊임없이 크로키를 하던 사나이를, 파괴될수록 관능적으로 타오르던 열정을.

그러나 누가 모딜리아니를 안다 할 수 있으랴. 그의 눈동자 속에 고인 고독의 깊이를 누가 안다고 그렇게 쉽사리 화집을 덮고 있는가.

「큰 모자를 쓴 에뷔테른」을 보고 있으면 현기증이 난다. 아마 이 그림은 모딜리아니가 창조한 곡선 가운데서 가장 우아한 것일 게다. 큰

모자의 곡선과 모딜리아니 특유의 갸웃한 긴 얼굴, 긴 목, 그리고 무엇보다 여인의 가운데로 손가락과 코의 선이 만들어 내는 곡선은 깊고 고요하면서도 전체 윤곽의 곡선들과 더불어 생동감 있는 리듬을 형성하고 있다.

그러나 우리를 현기증 나게 하는 것은 이러한 유려한 곡선의 복판에서 문득 만나게 되는 여인의 푸른 눈이다. 그 눈은 검정색과 노랑색, 붉은색의 비교적 단조로운 주위의 색조 때문에 더욱 돌연하게 우리의 시선을 끈다. 아니 시선은 단지 끌리는 것이 아니라, 그 하염없는 푸른빛의 내부로 빨려 들어간다.

어디에 이 내부에 대한
외부가 있는가? 어떠한 아픔 위에
이러한 아마포는 놓이는가?
이 열려진 장미들의
이 근심 없는 장미들의
내부 호수에
비치는 것은 어느 하늘인가. 보아라,

— 릴케, 「장미의 내부」 중에서

잔 에뷔테른Jeane Hebuterne은 오직 모딜리아니만을 위하여 내려온 천사임에 틀림없다. 모딜리아니가 삶을 탕진해 가던 그 황폐한 어느

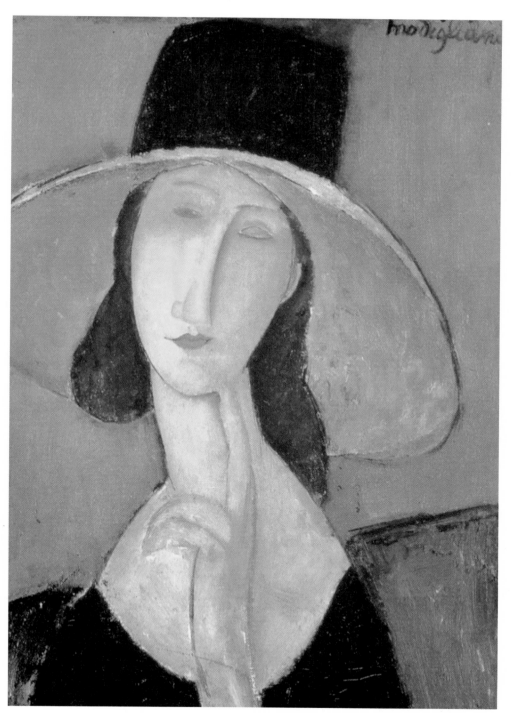

「큰 모자를 쓴 에뷔테른」 1917년, 캔버스에 유채, 55×38cm, 파리 개인 소장

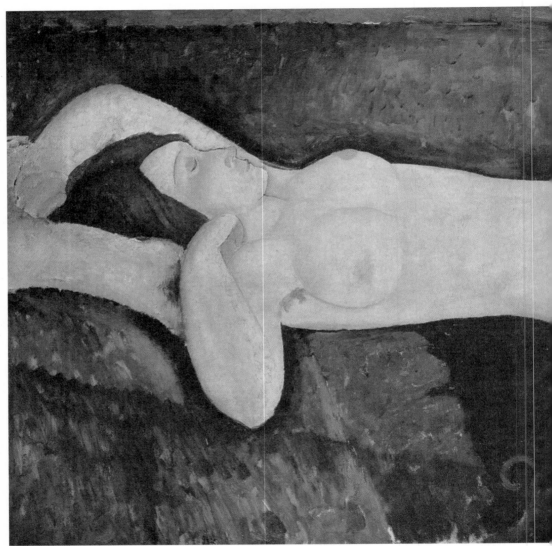

「나부裸婦」 1917~1918년, 캔버스에 유채, 73×116cm, 뉴욕 현대 미술관

모딜리아니가 파리로 간(1906) 그 무렵, 20세기 새로운 미술의 잠재력과 에너지의 중심지는 몽마르트르에 있는 피카소Pablo Ruiz y Picasso의 아틀리에였다. 그곳은 '세탁선Bateau-Lavoir'이라는 이름으로 불리고 있었다. 이는 피카소가 아틀리에로 삼은 아파트가 당시 센 강에서 영업을 하고 있던 세탁선을 닮았다고 하여 시인 막스 자코브Max Jacob가 붙인 이름이다. 그곳은 얼마 뒤부터 유럽 문화를 주도하게 되는 젊은 화가와 시인들의 집합처였다.

모딜리아니가 파리에 와서 처음으로 만난 화가가 피카소였다는 것은 매우 의미심장한 문화사적 사건이다. 그 또한 세탁선을 들락거렸다는 설도 있고, 그렇지 않다는 주장도 있다. 그러나 설사 모딜리아니가 피카소의 세탁선에 탔다고 할지라도, 그곳은 그와는 생리적으로 맞지 않았을 것이다.

모딜리아니는 입체파의 분할과 직선을 싫어했다. 모딜리아니의 감수성을 이루고 있던 것은 곡선의 관능이다. 분할과 직선이 남성적이라면, 곡선과 관능은 여성적이다. 분할과 직선이 기계의 선이라면, 곡선과 관능은 생명의 선이다. 전자가 20세기 유럽 문화의 주류라면, 후자는 비주류다. 유례 없이 생명이 파괴된 시대, 20세기는 아무래도 화가 가운데서는 피카소의 시대였다.

날, 그녀는 운명처럼 모딜리아니 앞에 나타난다. 19살의 미술 학도로 분장한 천사는 타락한 33살의 한 무명 화가를 위하여 봄빛이 막 쏟아지는 몽파르나스 거리로 하강한다. 그리고 그 화가의 마지막 남은 열정의 4년을 함께하게 된다.

그녀는 모딜리아니를 사랑에 빠지게 한 유일한 유혹이며, 모딜리아니를 위대한 화가로 만든 열정이며, 괴팍해질 대로 괴팍해진 화가의 투정을 묵묵히 받아들인 모성이며, 그가 죽자 뒤따라 자살함으로써 모딜리아니의 신화를 완성시킨 순정의 여인이었다. 이러한 그녀의 눈을 모딜리아니는 눈동자도 보이지 않는 푸른색으로 그리고 있다.

괴테Johann Wolfgang von Geothe의 『색채론』은 노란색과 푸른색을 기본색으로 하여 전개된다. 노란색이 빛이요 밝음이라면, 청색은 음영과 어둠이다. 『젊은 베르테르의 슬픔』의 불행한 사나이 베르테르는 죽음 앞에서 청색 연미복에 노란 조끼를 입고 있다. 이는 괴테가 자신의 색채론에 근거하여 구성한 강렬한 대조적 색채 이미지의 코다다.

노란색이 밖으로 방사되는 색이라면 푸른색은 안으로 잠겨드는 색이다. 푸른색은 내부를 향하여 빛난다. 눈동자가 없는 잔의 푸른 눈은 밖을 보기 위한 눈이 아니다. 그것은 오히려 다른 시선을 내부의 심연으로 흡수한다. 그리하여 그녀의 눈은 제 내면으로 빨아들이는 비췻빛의 저녁 하늘이며, 호수이며, 심연으로 열린 창이다. 그것은 마치 화면에 난 구멍처럼 화면 저 뒤의 다른 풍경으로 우리를 데려간다. 어딘가, 그곳은?

모딜리아니는 풍경화를 거의 그리지 않았다. 그러나 그의 한 풍경화 속에서 우리는 우연히 그 빛깔을 만난다. 「남프랑스 풍경」.

세잔Paul Cézanne의 영향을 받은 듯한 단순화된 골목의 풍경, 그 중심에서 작은 바다가 눈 뜨고 있다. 그 바다의 빛깔이 바로 잔 에뷔테른의 눈빛이지 않은가. 눈 속으로 한없이 빨려 들어간 그곳은 잔이 가지고 있는 내면의 바다일까, 아

「남프랑스 풍경」 1919년,
캔버스에 유채, 55×46cm,
파리 개인 소장

니면 모딜리아니가 죽는 순간에도 잊지 못한 고향의 지중해일까?

모딜리아니의 푸른 눈이 왜 자꾸 릴케Rainer Maria Rilke를 환기시키는지는 모를 일이다. 내면으로 하염없이 스며드는 푸른색 저 심연의 끝이 고독이기 때문인가.

또 한 명의 고독한 이방인 릴케는 모딜리아니보다 4년 앞서, 그러니까 1902년에 「로댕론」을 쓰기 위하여 파리로 오게 된다. 그러나 릴케의 파리 체험은 참담한 것이었다. 그것은 타락, 암흑, 고뇌의 체험이었다.

그래, 사람들은 살아 보겠다고 이 도시로 몰려오는 모양이다. 하나 나는 오히려, 여기서 죽어 가는 것이라고 생각을 하게 된다.

이렇게 시작되는 그의 유일한 소설 『말테의 수기』는 바로 파리 체험의 산물이다. 이 소설을 읽는다는 것은 얼마나 고통스러운 일인가. 이 소설은 이렇다 할 줄거리가 따로 없다. 소설에서 으레 기대하게 되는 식의 이야기 전개가 빠져 있는 것이다. 일기 형식의 단상, 편지의 일부, 과거의 추억과 비망록 같은 여러 단편적 수기가 이루어 내는 몹시 지루하고, 암울하고, 고독한 풍경이 『말테의 수기』다. 이 소설의 빛깔은 어두운 회색이거나 지독한 푸른색이다. 그러나 릴케는 이러한 푸른 절망의 심연에서 비로소 삶에 대한 긍정과 구원을 말할 수 있게 된다. 그것은 사랑이다. 한없는 신에 대한 사랑. 고독한 수도사 릴케다운 결론이지 않은가.

프랑스 '누벨 이마주Nouvelle Image'의 기수 뤽 베송 감독의 영화 「그랑 블루Le Grand Bleu」는 제목 그대로 우리에게 '거대한 푸른빛'으로 다가온다. 아버지가 잠수 사고로 죽은 뒤 바다와 돌고래를 가족 삼아 외롭게 자란 자크는 20년 뒤 무산소 잠수 대회에서 고향 친구이자 맞수인 엔조를 다시 만난다. 엔조가 기록을 의식한 나머지 인간의 한계를 넘어서는 무리한 시도 끝에 죽게 되자, 자크 또한 돌고래를 따라 바다 속 심연으로 떠나고 만다. 임신한 애인 조안나를 뒤로 한 채, '거대한 푸른빛' 속으로……. 그는 말한다.

어느 정도 깊은 곳까지 잠수하면 우주의 고요함 속에서 들리는 듯한 신비한 소리를 느낍니다. 소리라기보다 파동이라고 해야 좋을 듯한 느낌 속에서 자신과 외계의 경계선이 사라지고 삶과 죽음이 하나가 되는 듯한 상태가 됩니다. 그 심해의 영역을 '그랑 블루'라고 부릅니다.

이쯤에서 푸른색의 오디세이를 그치자. 모딜리아니의 푸른색은 릴케의 심오한 '신의 정원'이나 「그랑 블루」의 심해가 아니어도 좋다. 그러나 이 세상에 사랑하는 이의 눈보다 더 심오한 구원이 어디 있으며, 더 깊은 심연이 어디 있으랴. 잔의 맑고도 깊은 눈빛, 그것은 사랑을 통하여 비로소 깊어지고 고요해진 모딜리아니, 그 아름다운 영혼의 고독한 바다이리라.

강희안姜希顔, 1417~1464

자 경우景愚. 호 인재仁齋. 본관은 진주. 조선 세종 23년(1441)에 문과에 급제하여 집현전 직제학, 인수 부윤
을 지낸다. 사육신의 단종 복위 운동에 연루되나 성삼문의 변호로 참화를 면한다. 시詩·서書·화畵 삼절三
絶로 불린다. 세종이 옥새에 쓸 전서篆書를 맡기기도 한다. 만년에는 시·서·화로 소일하는데, 남의 부탁
에 잘 응하지 않았다고 한다.

저 혼자 깊어가는 느림의 시간

— 「고사관수도」

누군가, 저렇게 무심한 표정, 에누리 한 푼 없는 완벽한 안일安逸의 자세로 세상을 볼 수 있는 사나이는? 자연自然 속에서 사람의 자세가 저렇게 자연스러워 보일 수 있다는 것은 자못 경이롭다. 강희안의 「고사관수도高士觀水圖」에 우리도 잠시 마음을 기울여 보자. 그렇다. 잠깐의 여유, 바쁜 모든 일거리를 잠시 미루어 두고 느리게, 좀더 느리게 그림 속으로 들어가 보자.

그림 속의 선비는 한없이 게으른 이임에 틀림없다. 젊은 날을 지새우게 만든 불 같은 야심도, 가난한 마누라의 바가지도 이제 그는 아랑곳하지 않는 듯하다. 그 흔한 시동도 한 명 없이 혼자 엎드려 있다, 저 우주의 복판에. 저 완전한 게으름, 저 완전한 정신의 자유.

시와 글씨와 그림 모두에 뛰어나서 삼절三絶로 불린 이 그림의 작가 강희안 또한 게으른 선비였다. 성현成俔의 『용재총화傭齋叢話』에서는 그를 이렇게 평하고 있다.

성품이 나약하고 게을러서 조정에 다달이 내는 시문詩文도 종종 짓지를 않았다.

"게으름은 악의 근원이다." 우리는 이렇게 배워 왔다. 이솝의 「개미와 베짱이」 우화는 어린 우리의 마음 속에 지워지지 않는 율법을 새겨 놓았다. 게으름은 가난과 죽음에 이르는 병이다. 그런가?

그러나 지난 20세기의 위대한 지성 가운데 한 사람으로 꼽히는 러셀Bertrand Russell의 생각은 좀 다른 것 같다. 『게으름에 대한 찬양』이라는 뛰어난 에세이에서 그는 놀랍게도 행복에 이르는 길은 좀더 게을러지는 것이라고 역설하고 있다.

노동이 미덕이라는 황금률 뒤에는 다수의 부지런한 노동을 통하여 안락과 게으름을 만끽하고자 하는 소수의 음모가 숨어 있다. 그들은 끊임없이 노동에 대한 맹목적인 환상을 만들어 낸다. 그 환상 속에서 우리는 쉴 사이 없이 일하고, 숨 돌릴 틈 없이 달린다. 무엇을 위한 것인지, 어디로 가는 것인지도 모른 채.

화초를 키우는 일 속에 암유적으로 양생법과 정치론을 담은 『양화소록養花小錄』에서 강희안은 "사람이 한세상 태어나 명예와 이득에 골

몰하여 분주히 힘쓰다 지쳤어도 늙어 죽도록 그치지 않는 것은 과연 무엇을 위함인가?"라고 진지하게 묻고 있다. 그 질문은 오늘에 와서도 여전히 유효하다.

우리에게는 정말 게으르게 살 권리가 없는 것일까. 아니다! 적어도 「고사관수도」의 선비는 게으르게 지낼 권리를 당당하게 몸으로 주장하고 있다.

선비는 바쁘지 않다. 그는 두 팔에 턱을 괴고 바위에 엎드린 듯한 자세로 물을 바라보고 있다. 물은 고인 못 같기도 하고 조용히 흐르는 냇물 같기도 하다.

그는 물을 몽상夢想한다. 몽상은 느리다. 느린 시선과 관조 속에서만이 물풀의 수런거림, 잔물결 위에 춤추는 공기, 수심으로 자맥질치는 먼 기억의 박동을 느낄 수 있다. 그리하여 어느덧 우주의 심연에 닿기도 하는 것이다.

처음에 이 그림을 대하면 좀 갑갑해 보인다. 흔히 산수화에서는 사람이 작아 보일 정도의 넓은 시계視界가 시원하게 확보되면서 대체로 화면의 윗부분은 여백으로 처리된다. 그러나 이 그림은 사람이 클로즈업되어 있으면서 화면의 위가 식물의 큰 잎과 덩굴들로 막혀 있다.

이것들은 시선의 확산을 막으면서 시선이 아래로 향하기를 요구한다. 무한한 공간으로의 확산이 아니라 클로즈업되어 있는 선비의 내면으로 침잠할 것을 요구한다. 굵은 붓으로 대담하게 처리한 절벽과 바위의 무게 또한 이러한 느낌을 돕고 있다.

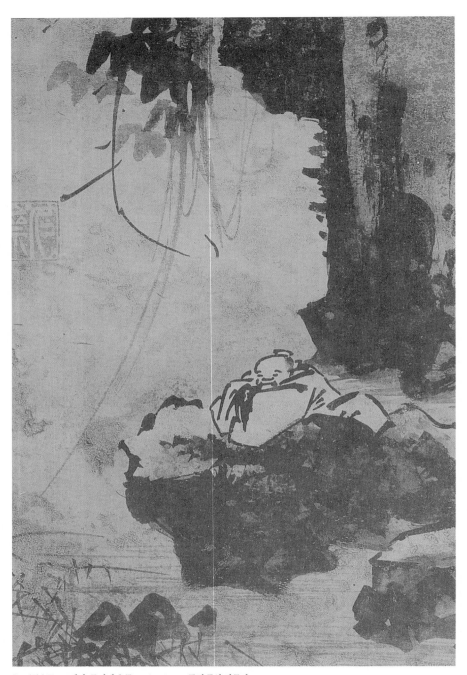

「고사관수도」 15세기, 종이에 수묵, 23.4×15.7cm, 국립 중앙 박물관

이따금 오토바이 폭주족들은 한밤의 도심을 공포로 몰아넣는다. 텔레비전 인터뷰에서 어떤 폭주족은 위험하지 않느냐는 질문에 너무 황홀하기 때문에 죽어도 좋다고 했다나 어쨌다나.

그러나 사실 이 나라에서 폭주족에게 돌을 던질 자격이 있는 사람이 도대체 몇이나 될까? 우리의 현대사는 어찌 보면 폭주족의 역사가 아닌가. 숨가쁜 고도 성장은 그 자체가 폭주다. 그리하여 우리의 삶 모두가 폭주의 속도에 휩쓸리고 말았다. 앨빈 토플러Alvin Toffler는 정보화 시대에는 가진 자와 못 가진 자의 구분이 아니라 빠른 자와 느린 자의 대립이 생길 것이라고 하였다. 빠른 것이 미덕이 되어 버린 시대다. 정말 그런가?

빠른 속도 속에서 어떻게 새소리를 들을 수 있을까? 어떻게 영혼이 설레는 사랑을 나눌 수 있을까? 어떻게 상상력을 통한 창조가 가능하며, 어떻게 인생을 음미할 수 있을까? 속도는 마약이다. 속도는 그 속도의 에너지를 유지하기 위하여 주위의 모든 것을 착취하고 파괴해야 한다. 속도는 속도를 반성하지 않는다. 그리하여 기어코 그 자신까지 포함하여 죽음에 이르게 된다.

이 숨막히는 속도의 전쟁에서 빠져 나오고 싶다. 비록 잠깐일지라도 저 「고사관수도」의 느린 침잠 속에서 우리의 속도가 파괴한 모든 생명의 빛과 소리를, 그 무엇보다 자신을 다시 만나고 싶다.

우리의 시선을 막는 윗부분의 덩굴 가운데서 물까지 죽 뻗쳐 내린 한 줄기도 우리의 시선을 아래로 이끈다. 그리하여 우리의 시선은 비로소 경계도 흐릿한 물안개 같은 수면에 닿는다. 수면은 선비의 몽상의 어귀다. 어찌 보면 그림 전체가 선비의 내면 세계의 공간을 표현하고 있는 듯도 하다.

물은 심층의 심상에서 언제나 창조력의 원천, 생명의 근원을 상징한다. 그리하여 물은 생명의 근원으로 거슬러 올라가 신화 속의 여인을 불러 온다. 동명왕을 낳은 유화 부인이 물의 신 하백의 딸이며, 박혁거세의 부인인 알영이 우물에서 나왔다는 이야기를 우리는 들은 적이 있다. 무엇보다 우리 모두 어머니의 양수 속에서 태어났음을 누가 모르랴.

그러나 물은 또한 죽음에도 닿는다. 물은 세상 저 끝으로 흘러가는 것이다. 마른 나무가 보이는 강 위에서 강물의 흐름에 몸을 맡기고 있는 「독조도獨釣圖」의 노인은 무엇을 낚고 있는가? 물의 흐름, 세월의 흐름을 낚고 있는가?

고인 물도 흐른다. 고인 물은 수심으로, 수심으로 흐른다. 그리하여 어디에 닿을까? 선비의 몽상은 물을 따라 어디에 이르고 있는가?

우리가 물이 되어 만난다면
가문 어느 집에선들 좋아하지 않으랴.
우리가 키 큰 나무와 함께 서서

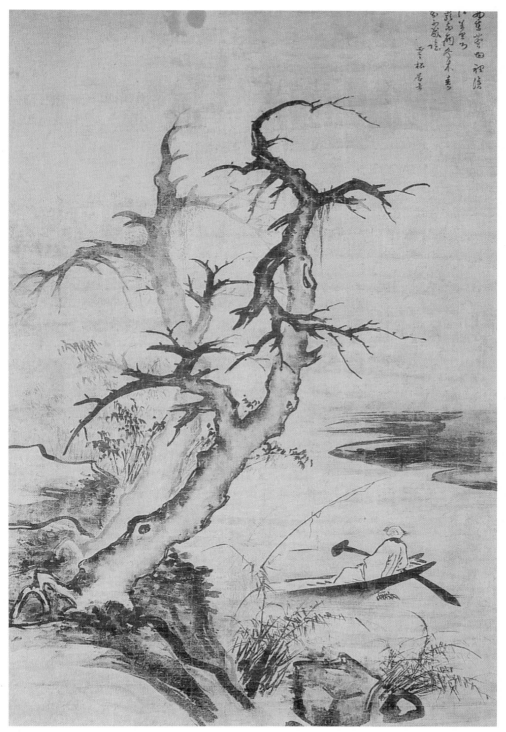

「독조도」 15세기, 132×86cm, 도쿄 국립 박물관

우르르 우르르 비 오는 소리로 흐른다면.

흐르고 흘러서 저물녘엔

저 혼자 깊어지는 강물에 누워

죽은 나무 뿌리를 적시기도 한다면.

아아, 아직 처녀인

부끄러운 바다에 닿는다면

<div align="right">— 강은교, 「우리가 물이 되어」 중에서</div>

 강은교의 물은 가문 집을 적시고, 키 큰 나무를 적시고, 그리고 흐르고 깊어져서 죽은 나무의 뿌리에 닿기도 한다. 그러나 죽음은 끝이 아니다. 삶과 죽음 모두를 껴안고 있는 아직 처녀인 바다가 있다.

 강은교의 바다가 무엇인지 사실 누구도 알 수 없다. 그리고 선비의 몽상이 어디에 닿고 있는지도 우리는 모른다. 다만 그것이 죽음이든 무엇이든, 선비의 한가롭고 담담한 표정은 그 모두를 거부하지 않을 듯하다. 그는 그 모두를 편안하게 그리고 게으르게 향유할 작정인가 보다.

 바슐라르Gaston Bachelard에 따르면 호수의 물은 대지의 눈이며 시선이다. 대지, 즉 자연의 눈과 선비의 눈이 서로를 본다. 이윽고 만나서 서로를 어루만진다. 편안하게 서로를 껴안는다. 교감交感한다. 그리하여 선비는 자연이 된다.

 화가는 바위의 윤곽선과 선비의 윤곽선을 구별하지 않았다. 얼굴

의 선과 옷주름 몇 가닥을 지운다면 선비의 윤곽선은 그대로 바위의 윤곽선이 된다. 그는 이미 그대로 자연의 바위인 것이다. 이것이 어쩌면 선비의 게으르고 느린 몽상이 닿은 끝자리일지도 모르겠다. 저 옛적의 위대한 몽상가인 장자莊子는 이러한 것을 '물아일체物我一體'라고 하였다.

고갱Paul Gauguin, 1848~1903

1848년 6월, 프랑스 파리의 노트르담에서 나쇼날 신문의 기자인 아버지와 페루 명문 출신인 어머니 사이에
서 태어난다. 아버지가 페루에서 신문을 창간하려고 가던 배 안에서 병에 걸려 죽은 뒤, 어린 고갱은 어머니
와 함께 페루 리마의 외증조부에게 맡겨진다. 견습 선원 생활을 하던 그는 1865년부터 주식 중개인 사무실
에서 일한다. 메트 소피 가드와 결혼한 것은 1873년의 일인데, 이 무렵부터 그림에 흥미를 가지게 된다.
1876년 살롱에 풍경화를 출품한 그는 1883년 그림 작업에 힘을 기울이기 위하여 직장을 그만둔다. 1888년
고흐의 초청으로 아를에 가지만, 고흐가 발작을 일으키자 돌아오고 만다. 1891년 타히티 섬으로 간 뒤 13살
난 원주민 소녀를 새 아내로 맞는다. 1893년 마르세유로 돌아와 전시회를 열지만 큰 반응을 얻지 못하고 이
듬해 다시 타히티로 간다. 도미니크 섬의 아투아나로 거처를 옮긴 뒤 거기서 죽음을 맞는다.

신비한 그늘 속의 생명을 위하여
— 「우리는 어디서 오는가? 우리는 무엇인가? 우리는 어디로 가는가?」

증권 거래소의 유능한 직원이며 한 평범한 가장이 35살의 나이에 갑자기 직장과 가족을 버리고 오직 그림을 그리기 위하여 떠난다. 그는 미친 듯이 그림을 그린다. 그리하여 또 한 명의 불행한 화가 고흐를 발작하게 하고는 원시의 타히티 섬으로 홀연히 잠적한다. 그리고 그는 어느 날 「우리는 어디서 오는가? 우리는 무엇인가? 우리는 어디로 가는가?」라는 화두를 던져 놓고 사라져 버린다.

폴 고갱, 그는 어디서 와서 어디로 갔는가? 그의 화두 앞에 우리는 서 있다.

나쇼날 신문의 정치 전문 기자로 있던 고갱의 아버지는 그가 태어난 이듬해인 1849년 페루에서 신문을 창간하기로 결정하고 리마로 가

는 배를 탄다. 그러나 아버지가 배에서 병사하는 바람에, 페루 명문 출신인 어머니는 고갱을 데리고 그녀의 할아버지 집에 들어가서 살게 된다. 그리하여 고갱은 어린 시절 5년 동안을 이국 땅에서 보내게 된다. 이 체험은 그를 평생토록 지배한, 미지의 세계에 대한 갈망이라는 충동의 한 뿌리를 이루었을 것으로 여겨진다.

그가 존경한 말라르메Stephane Mallarme의 시 「바다의 미풍」은 참으로 고갱을 위한 시라고 하여도 좋을 성싶다.

오! 육체는 슬퍼라, 그리고 나는 모든 책을 다 읽었노라.
떠나 버리자, 저 멀리 떠나 버리자.
새들은 낯선 거품과 하늘에 벌써 취하였도다.
눈매에 비친 해묵은 정원도 그 무엇도
바닷물에 적신 내 마음을 잡아 두지 못하리.
흰빛이 지켜 주는 백지, 그 위에 쏟아지는
황폐한 밝음도
어린아이 젖 먹이는 젊은 아내도.
나는 떠나리! 선부여, 그대 돛을 흔들어 세우고 닻을 올려
이국의 자연으로 배를 띄워라.

— 말라르메, 「바다의 미풍」 중에서

고갱의 삶은 온통 떠남의 열정으로 채색되어 있다. 그는 어디에 닿

으려는가?

고갱을 모델로 한 소설 『달과 6펜스』에서 서머셋 몸Somerset Maugham
은 스트릭랜드(고갱)를 무엇엔가 들린 사람으로 묘사하고 있다. 주위
의 많은 사람들을 파괴시켜 버린 그 무시무시한 들림의 정체가 알고
보면 "미를 창조하고자 하는 정열"이었음을 몸은 밝혀 낸다.

그러나 이때 '미美'라는 말은 너무 통속화되어 그 들림의 실상을 제
대로 전달하기 힘들다. 고갱의 영혼을 사로잡은 미는 원시적이고 원
초적인 혼의 울림, 거룩하고 종교적인 어떤 힘과 같은 것이다.

그는 유배자도 망명자도 아니었다. 알 수 없는 울림을 쫓아간 순례
자요, 구도자였다. 고갱의 「우리는 어디서 오는가? 우리는 무엇인가?
우리는 어디로 가는가?」는 이러한 울림과 힘의 구현이다.

『달과 6펜스』에는 이 그림을 염두에 둔 듯한 벽화가 묘사되어 있
다. 몸은 타히티 섬으로 잠적한 스트릭랜드가 나병에 걸려 죽는 것으
로 각색하고 있는데, 죽기 전에 스트릭랜드는 방안 가득 벽화를 그린
다. 스트릭랜드가 위독하다는 소식을 듣고 찾아온 의사 쿠트라가 그
방에 들어서다가 벽화를 발견하는 장면은 자못 극적이다.

> 방안은 몹시 어두워서 눈부신 햇빛 속에서 들어온 그는 잠시 아
> 무것도 볼 수 없었다. 다음 순간 그는 깜짝 놀랐다. 여기가 도대체
> 어딘가? 갑자기 마법의 세계에 들어온 듯한 착각이 들었다. (……)
> 형언할 수 없이 신기하고 신비로웠다. 그는 숨이 막혔다. 자기로

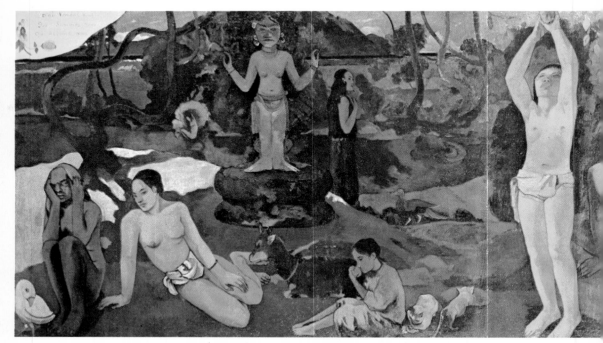

「우리는 어디서 오는가? 우리는 무엇인가? 우리는 어디로 가는가?」 1897년, 캔버스에 유채, 139.0×375.0cm, 보스턴 미술관

다시 파랑과 노랑이다. 괴테와 현대의 신비주의자 슈타이너Rudolf Steiner는 둘 다 색채론에서 파랑과 노랑을 기본색으로 보고 있다. 노랑은 밖으로 발산되려 하고, 파랑은 안으로 침잠하려 한다. 노랑은 빛이요, 파랑은 그늘이다.

고흐의 마지막 그림인 「까마귀 나는 밀밭」에서도 노란색과 파란색의 강렬한 대비가 주조를 이루고 있다. 서로를 존경했으나 서로에게 상처가 되고만 고갱과 고흐, 이 두 불행한 천재 모두 마지막 걸작을 파랑과 노랑의 율동 속에서 그려 내고 있는 셈이다. 다만 고흐의 그림이 격정의 절정에서 갑자기 고요해지는 정적, 그 정적의 긴장이 이루어 내는 절대 고독의 세계를 보여 준다면, 고갱의 「우리는 어디서 오는가? 우리는 무엇인가? 우리는 어디로 가는가?」는 오랜 방황 끝에 이르게 된 원시적 생명에 대한 깨달음, 그 깨달음의 신비한 이야기를 담고 있다.

고흐의 그림이 시정詩情으로 넘친다면 고갱의 그림에는 신화神話가 숨쉰다. 언젠가 고갱은 이렇게 말한 적이 있다.

그(고흐)가 낭만적이라면 나는 좀더 원시적인 데 기울어 있다.

그러나 이 두 불행한 천재는 다른 길을 통하여 같은 지점에 이르고 있는 것일지도 모른다. 그곳은 아픔도, 기쁨도, 빛도, 어둠도, 영원도, 순간도 한 덩어리가 되는 생명의 근원이 아닐는지.

서는 이해할 수도 분석할 수도 없는 그 어떤 감동에 벅찼다. 마치 태초의 광경을 바라본 사람이나 느낄 수 있을 것 같은 두려움과 즐거움의 감정을 그는 느꼈다.

이 장엄한 벽화는 스트릭랜드가 죽고 나서 불태워진다. 극적으로 드러난 벽화는 극적으로 사라진다.

실제로 「우리는 어디서 오는가? 우리는 무엇인가? 우리는 어디로 가는가?」는 고갱이 자살을 결심한 뒤 기氣를 모두 쏟아 부어 완성한 작품, 말 그대로 필생의 역작이다.

그림은 노란색의 여인들로 이루어진 전경, 신상神像과 나무들로 이루어진 푸른색의 후경, 두 계열로 구성되어 있다. 전경에 있는 노란색의 여인들과 후경의 푸른색 신상의 대조가 그림의 중심 이미지다. 그림은 아주 길어서 마치 프레스코 벽화나 동아시아의 두루마리 그림을 펴놓은 것 같다.

그림은 왼쪽에서 오른쪽으로 이어지는 일련의 모호한 상징과 이야기들로 가득 차 있다. 전경에 나타난 인물들은 생명이 태어나서 자라고 죽어 가는 과정을 보여 주고 있다. 반면 후경에 있는 푸른빛의 고대 마우리 족 신상과 덩굴처럼 기묘하게 얽혀 있는 푸른 나무들은 마치 전경에 나타난 생명의 변전 과정을 보이지 않는 배후에서 지배하는 영원한 운명이나 힘을 암시하는 듯한 느낌을 준다. 우리의 생명이란 심해 같은 푸른빛의 우주적 율동 속에 잠시 나타났다가 사라지는

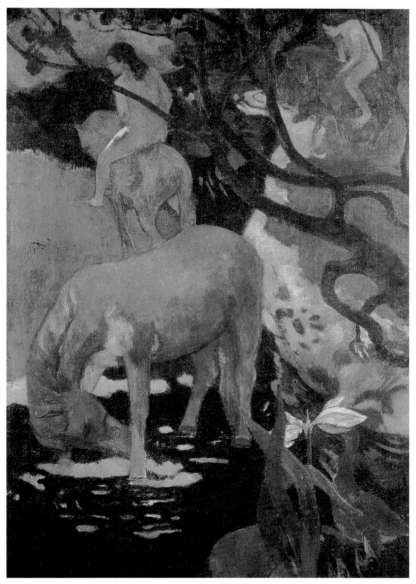

「백마」 1898년, 캔버스에 유채, 141×91.5cm, 파리 오르세 미술관

노란빛인가?

고갱은 1893년 파리로 돌아와서 개인전을 연다. 말라르메는 "신비를 눈부시게 그린 거인"이라고 격찬했지만, 결국 그는 세상의 인정을 받는 데 실패한다.

평생을 자신의 천재성에 대한 확신 속에서 살아온 고갱은 절망한다. 그리하여 그는 1895년에 다시, 아니 이제 마지막이 될 남태평양 여행을 떠난다. 목격자들에 따르면 파리 역 리옹 행 개찰구에서 고갱은 울고 있었다.

병과 절망이 그의 그림에 그늘을 드리운다. 이후 특유의 장식적 원색에서 벗어나 그의 그림에 그늘 같은 파란색과 푸른색이 깔린다. 만년의 「자화상」과 「백마」에 몽환적으로 깔리는 그늘. 고난의 체험과 아픔들이 고단한 밤 사이에 내린 눈처럼 소리 없이 그늘을 이루며 이미지 속에 깔리는 것이다.

그늘이 없는 작품이 무슨 삶의 깊이를 지닐 수 있으며, 어떻게 영혼을 울릴 수 있으랴. 비로소 고갱의 그림은 그늘의 깊이를 가지게 되었다. 그리하여 「우리는 어디서 오는가? 우리는 무엇인가? 우리는 어디로 가는가?」에서 그늘은 우주의 신비에 가닿는 심연이 되어 빛과 하나의 율동 속에서 춤추며 거대한 우주적 이야기를 엮어 내는 것이다.

고갱은 절망과 그늘을 받아들임으로써 제스처가 아니라 오히려 생명에 대한 참되고 고결한 긍정에 다다르고 있다. 화면 복판에 보이는 과일을 따는 여인은 푸른 그늘 속에서 더욱 노랗게 빛나고 있지 않은

가. 그녀는 막 사과를 따고 있다.

　우리가 어디서 와서 어디로 가는지를 누가 알리오. 그러나 사과나
무에는 때가 되면 변함없이 빨간 사과가 열릴 것임을 우리는 믿는
것이다. 비록 내일 지구의 종말이 온다할 지라도.

이중섭 李仲燮, 1916~1956

1916년 4월, 평안남도 평원군 송천리에서 지주인 이희주의 막내로 태어난다. 호 대향大鄕. 1935년 일본 도쿄의 제국 미술 학교에 들어가나, 1936년 학풍이 좀더 자유 분방한 문화 학원으로 배움터를 옮긴다. 거기에서 이중섭 신화의 동반자가 되는 여인 마사코山本方子(이남덕)를 만난다. 마사코가 한국으로 건너와서 결혼한 것은 해방이 되던 1945년의 일이다. 이듬해인 1946년, 큰아들이 숨진다. 1950년 6월 전쟁이 터지고, 12월 들어 전선이 다시 내려오자 피난길에 오른다. 부산 범일동, 제주도 서귀포, 그리고 통영으로, 대구로 고단한 발길을 옮긴다. 휴전 뒤인 1954년 서울 미도파 화랑에서 전시회를 연다. 큰 호평을 받은 데 힘입어 같은 해 5월 대구 전시회도 연다. 그러나 얼마 뒤 거식증과 정신 분열 증세를 보이기 시작한다. 가족을 일본으로 보내고 홀로 떠돌던 1956년 9월, 서울 적십자 병원에서 쓸쓸하게 삶을 닫는다.

무상의 슬픔과 꿈꿀 이상향의 기도
— 「도원」

신화의 장막을 치워야 한다고 말하는 사람들이 있었다. 그러나 소매를 걷어붙이고서 신화의 장막을 헤치고 들어간 사람들은 어김없이 신화 속으로 빠져 버렸다. 이중섭 신화, 그것은 우리의 근대적 삶이 기적처럼 마주친 예술의 한 극한 체험이었다. 이제 그 사라진 신화를 불러 내는 데 신파조보다 더 편한 주술이 어디 있겠는가.

"기대하시고 고대하시라, 여기 사랑에 울고 예술에 속아 버린 한 슬픈 사나이가 있었던 것이었던 것이었으니……."

중섭은 말이 없고 변사들만 처절한들 또 어떠랴. 신화도 눈물도 잃어버린 이 시대에.

어쩌다가 그의 소와 눈을 마주친 적이 있다. 벌거벗은 채로 춤을 추

「춤추는 가족」
1950년대 중반,
종이에 유채, 22.7×30.4cm

는 중섭네 가족의 기묘한 비밀 종교
의식을 훔쳐보기도 하였다. 아이와
게와 물고기들의 발랄한 재잘거림
을 들으며 발가락 끝에서부터 퍼지
는 목마름을 느끼기도 하였다.

　그러고는 「도원桃園」에 이른다.
복사꽃이 만발한 곳, 중섭이 실의와
좌절 끝에 찾아낸 그 비밀의 정원을 이미 오래 전에 찾아 들어간 시인
이 있었다. 우리의 마음에 지울 수 없는 이상향理想鄉의 원형적 이미
지를 새겨 놓은 도연명陶淵明, 그의 기이한 이야기, 『도화원기桃花源記』
를 들어 보아야 한다.

　옛날 무릉에 한 어부가 있었다. 어느 날 작은 시내를 따라서 가다
가 길을 잃었는데, 갑자기 복사꽃으로 가득한 골짜기를 만나게 되
었다. 숲이 다하는 곳에 물의 근원이 있었는데, 문득 산이 있고 산
에는 작은 동굴이 있어 들어갔더니 거기에 새로운 세상이 있었다.
그곳에서는 모든 사람이 즐겁고 평화롭게 일하며 살고 있었다. 오
래 전, 선조들이 전란을 피하여 여기에 왔다가 눌러살게 된 것이
다. 어부는 그곳에서 대접을 잘 받고 돌아왔다. 외부에 알리지 말
아 달라는 도원 사람들의 부탁을 저버리고 그는 돌아온 뒤 주변
사람들에게 그 신비한 체험을 알리고 다녔다. 그의 말을 들은 많

은 사람들이 그곳을 찾으려 하였으나 끝내 찾을 수 없었다. 그 후 그곳을 묻는 사람조차 점차 사라지고 말았다.

사라지지 않았다. 찾을 수 없게 되면서 비로소 무릉도원武陵桃源은 단순한 이야기를 벗어나 보편성과 불멸성을 얻는다. 삶이 암울하고 고단할 때마다 우리는 저마다 그 복사꽃 만발한 마을의 지도를 마음의 안주머니에서 가만히 꺼내 보는 것이다. 안견安堅이 펴본 「몽유도원도夢遊桃源圖」처럼.

중섭도 그랬을까? 어느 구석진 골목의 담벼락에 지친 몸을 기대고 서서 그도 조심스럽게 이 「도원」을 펼쳤을까? 아내와 아들이 일본으로 떠나 버린 쓸쓸한 피난살이 부산 범일동의 판잣집에서, 아름다운 서귀포의 가난한 바다에서, 대구의 선술집에서, 명동의 폐허에서……

　　"우리 새끼 천당 가면 심심하니까, 동무하라고 꼬마들을 그려 넣었어. 천도복숭아 따 먹으라고 천도도 그려 넣었어."

첫아들이 디프테리아로 죽은 날 밤, 친구 구상具常과 함께 잠을 자던 중섭은 한밤중에 갑자기 벌떡 일어나서 그림을 그린다. 구상이 놀라서 눈을 뜨고 뭐 하느냐고 묻자 중섭은 히죽거리며 이처럼 대답하는 것이었다. 어쩌란 말인가, 우리더러 어떻게 감당하란 말인가, 이

「도원」 1953년께, 종이에 유채, 65×76cm

이중섭의 그림에는 유난히 원형 구도가 많다. 그의 화집 어디를 넘겨 보아도 이를 쉽사리 확인할 수 있다. 그의 잘 알려진 그림 「물고기와 노는 세 아이」 또한 전형적인 원형의 구도다.

만년에 그는 안주를 담은 둥근 접시나 문의 둥근 손잡이를 뚫어지게 바라보는가 하면 화들짝 놀라며 달아나기도 했다고 한다. 원형 콤플렉스, 원에 대한 이상한 애증은 정신 분석의 흥미로운 대상이 될 법하다.

여기에 덧붙일 것은 무릉도원이 원형의 구조임에 틀림없다는 것이다. 동굴을 지나 나타나는 그곳은 다름 아닌 여성의 자궁이다. 자궁은 폐쇄된 원형의 구조다. 무릉도원을 찾는 심리는 어머니의 자궁 속으로 돌아가고자 하는 참으로 오래 된 인간의 욕망일 것이다.

그러나 우리는 이를 퇴행 심리로만 볼 필요는 없을 듯하다. 자궁의 원, 그것은 전쟁과 폭력을 피할 수 있는 도피처일 뿐 아니라 새로운 생명이 나오는 곳이기도 함을 간과하지 말아야 하리라.

악마 같은 순수를. 눈물이 차라리 쑥스러워지는 이 무상의 순수 속에서 복숭아 그림은 시작된다.

복숭아는 관능적이다. 무릉도원은 그야말로 도색의 은유들로 가득하다.『도화원기』를 다시 한 번 상기해 보라. 분홍빛으로 물든 계곡, 물의 근원과 그곳에 있는 동굴은 여성 생식기의 은유가 아니고 무엇이겠는가. 그 속에 「도원」이 있다. 나뭇잎 사이로, 혹은 적나라하게 드러나 있는 빨간 천도복숭아는 상징도 은유도 아닌 바로 여성 생식기다. 그리고 그것을 탐하는 아이들. 중섭은 어떻게 얼굴 하나 붉히지 않고 이다지도 야한 그림을 쓱싹 해치운 것일까.

그러고 보면 모든 게 그렇다. 꽃과 나뭇잎과 물이 여성이라면, 고구려 벽화의 산을 그대로 옮겨 놓은 듯한 올망졸망한 산과 아이들은 남성이다. 그리고 한 그루의 나무가 이 둘을 연결하고 있다. 나뭇가지들은 흡사 그물처럼 하늘과 땅, 그리고 화면 전체를 이으면서 뒤덮는다. 그리하여 드디어는 아이들의 팔과 구별하기 힘들어진다.

야하다. 그러나 그 야함이 숨겨지지 않고 발가벗고 드러날 때, 노란색의 환한 바탕 위에 아이들의 깔깔거림으로 드러날 때, 성性은 순수한 우주의 놀이가 된다. 아이들은 놀이를 한다.

대구 시절, 중섭이 음화淫畵를 그렸다고 낄낄거리며 보여 준 은지화銀紙畵에 관하여 구상은 이렇게 회상하고 있다.

산천초목山川草木과 금수어개禽獸魚介와 인간이, 아니 모든 생물이

혼을 교접하고 있는 광경이었다. (……) 그 자신이 만물을 사랑의
교향악으로 보는 사상의 실체였다.

이러한 중섭의 에로티시즘을 박용숙 교수는 '범신론적 간통'이라고
말한 바 있다. 「물고기와 노는 세 아이」에서 물고기와 아이들의 자세
는 실로 성적인 자세다. 아니 섹스야말로 이질적인 것을 하나로 융합
하는 최고의 놀이가 아니던가.

「물고기와 노는 세 아이」 1953년, 종이에 연필과 유채, 25×37cm

중섭은 그 참혹한 전쟁과 피난살이, 그리고 처절한 이별 속에서 어떻게 여기에까지 닿을 수 있었을까? 이것은 명백히 정신의 고수들이나 도달할 수 있는 나와 만물이 하나가 되는 경지, 장자莊子의 물아일체物我一體다. 「도원」은 그러한 최고의 경지를 무릉도원이라는 이상향으로 이미지화하고 있다.

이것은 어떻게 가능했을까? 여러 가지 분석이 있을 수 있겠지만, 무엇보다 그의 타고난 천진난만하고 순수한 마음이 이것을 가능하게 했을 것이다. 니체Friedrich Wilhelm Nietzsche는 정신이 낙타, 사자, 아이의 세 단계로 발전한다고 했지만, 이중섭, 그는 어쩌면 낙타와 사자의 단계를 훌쩍 뛰어넘어 단번에 아이의 단계를 성취했을지도 모른다.

이중섭 하면 연상되는 시인이 있다. 천상 시인일 수밖에 없던 천상병. 이 두 사람은 모두 아이였다. 그의 아름다운 시 한 편을 보자.

> 나 하늘로 돌아가리라
> 새벽빛 와 닿으면 스러지는
> 이슬 더불어 손에 손을 잡고,
>
> 나 하늘로 돌아가리라
> 노을빛 함께 단둘이서
> 기슭에서 놀다가 구름 손짓하면은,

나 하늘로 돌아가리라

아름다운 이 세상 소풍 끝나는 날,

가서, 아름다웠더라고 말하리라……

<div align="right">— 천상병, 「귀천」 전문</div>

　중섭은 1956년 적십자 병원에서 혼자 쓸쓸하게 세상을 떠났다. 복사꽃 만발한 하늘나라에서 그도 세상 소풍이 아름다웠다고 말했을까? 알 수 없는 일이다. 다만 우리는 말할 수 있다. 이중섭, 그는 아름다웠다고. 그는 쓸쓸한 날, 마음에서 한 번씩 꺼내 볼, 우리가 잃어버린 이상향의 지도다.

하눌이여
한동안 더 모진 광풍을
제 안에 두시던지

들라크루아Ferdinand Victor Eugène Delacroix, 1798~1863

1798년 4월, 프랑스 샤랑트 지방의 생 모리스에서 외교관의 아들로 태어난다. 1816년 관립 미술 학교에 들
어가서 그림을 배우는데, 1819년 제리코Théodore Géricault가 발표한 「메뒤즈 호의 뗏목」을 보고 큰 감명을 받
는다. 1822년 「단테의 작은 배」를 내놓아 낭만주의의 출발을 알린다. 힘찬 율동과 격정적 표현을 선보임으
로써 다비드Jacques Louis David 풍의 고전주의에 도전한다. 당시 젊은 미술 평론가이던 보들레르Charles-Pierre
Baudelaire는 들라크루아 그림의 열렬한 옹호자였다. 1832년 외교 사절단을 수행한 모로코 여행 때, 근동 지
방의 강한 색채와 풍속에 깊은 감동을 받는다. 이 여행으로 예술에 새로운 눈을 뜨는 한편, 그 뒤 낭만주의
회화에서의 동방 취미 풍속화의 기반을 닦기도 한다. 회화 작품뿐 아니라 예술론과 일기도 남긴다.

사디즘의 시선

― 「사르다나팔루스의 죽음」

소설 속 화자의 직업은 '자살 안내원'이다. 그는 자살하고 싶어하는 사람들을 도와 주고, 그것을 소재로 소설을 쓴다.

김영하의 『나는 나를 파괴할 권리가 있다』는 화자가 직접 이끌어 가는 이야기와 그 화자가 쓴 소설의 내용이 씨줄과 날줄로 얽히는 제법 복잡한 구조를 가진 소설이다. 그러나 기묘하게도 이 복잡한 듯한 구조물은 알고 보면 속이 텅 비어 있다. 화자의 차가운 시선이 그 공허함 속으로 우리를 이끈다. 그리하여 그 시선은 아름답고도 섬뜩한 한 그림 앞에 우리를 세운다. 그림은 이렇게 묘사되고 있다.

이 그림을 보는 사람들은 제일 마지막에야 왕을 발견하게 된다.

그는 눈에 잘 띄지 않는 화면의 구석에 어두운 색조로 그려져 있기 때문이다. 반면에 살육 장면들은 환하고 밝게 묘사되어 있고 게다가 살해되는 여자들은 나체이기 때문이다. 마지막에 사르다나팔 왕을 발견하게 되는 관람자들은 숨을 죽이게 마련이다. 냉정하게 자신의 패배를 지켜보는 왕과 몸을 뒤틀며 죽어 가는 여인들의 대조가 이 그림의 백미이다.

들라크루아의 그림 「사르다나팔루스의 죽음」에 대한 자살 안내원다운 친절한 설명이다. 우리는 이 자살 안내원의 시선을 따라 긴 여행을 한 다음, 이 그림에 이르러서는 잠깐 책을 덮고 베란다에 나가 담배라도 한 대 피워야 한다.

사르다나팔루스Sardanapalus는 폭군으로 악명 높던 고대 아시리아의 왕이다. 그는 적들에 의하여 성이 함락되기 직전 금은보화로 가득 찬 자신의 침실에 노예와 애첩들, 그리고 아끼던 말과 개들을 모아 다 죽이고 저도 스스로 목숨을 끊는다.

관능적인 열정과 병적인 절망이 혼합된 이국적 이야기 '사르다나팔루스의 죽음'은 낭만주의자들을 흥분시킨다. 그리하여 베를리오즈Louis-Hector Berlioz는 칸타타를 작곡하고, 바이런6th Baron Byron은 희곡을 쓰고 들라크루아는 그림을 그린다.

도대체 왜 이렇게 야단들인가? 이 야릇한 야단 속에 어쩌면 19세기 서구 문명의 사디즘적 욕망이 숨어 있을지 모른다.

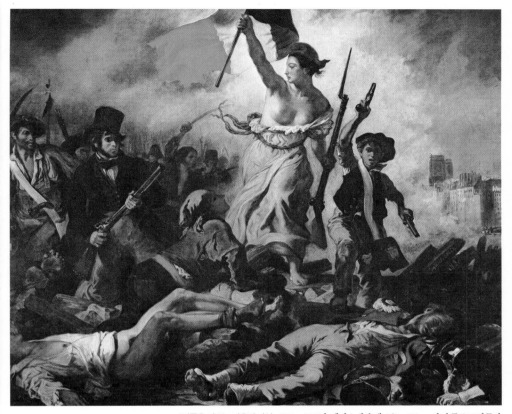

「민중을 이끄는 자유의 여신」 1830~1831년, 캔버스에 유채, 260×325cm, 파리 루브르 박물관

　사디즘Sadism은 상대에게 고통을 가함으로써 쾌락을 얻는 도착증이다. 말하자면 변태의 한 가지다. 사디즘이라는 말의 유래가 되는 사드Sade는 18세기 프랑스의 소설가다. 그는 백작의 아들로 태어났으나 일련의 스캔들 때문에 생애의 3분의 1을 감옥에서 보내게 된다.

　폐쇄된 감옥에서 그는 만천하에 악명을 떨치게 될 소설들을 집필

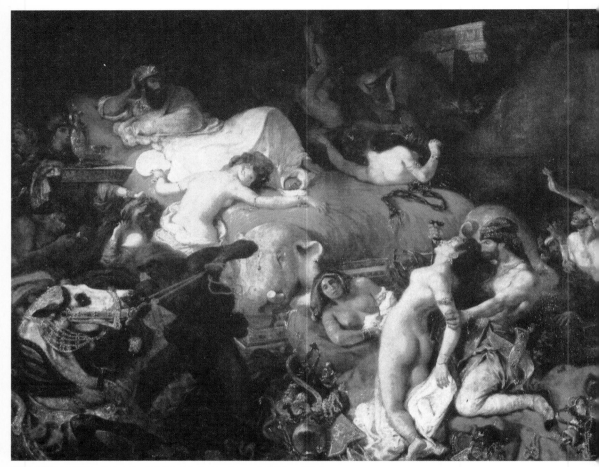

「사르다나팔루스의 죽음」 1826~1827년, 캔버스에 유채, 395×495cm, 파리 루브르 박물관

소설 『소돔 120일』은 네 명의 사악한 탕아가 외부와 완전히 차단된 별장에서 벌이는 도색 행각에 대한 기록이다. 그들의 변태적인 도색 행각은 날이 갈수록 엽기성과 잔혹성을 띠게 되고 결국 타자의 파괴, 죽음으로 치닫게 된다.

사드는 120일 동안에 일어난 잔혹한 사건들을 날마다 마치 다큐멘터리 영화의 카메라처럼 감정이 개입되지 않은 싸늘한 시선으로 찍어 내고 있다. 이 시선에는 타자에 대한 아무런 애증도 담겨 있지 않다. 이 시선 앞에 모든 타자는 생명을 박탈당하고 사물이 된다. 참으로 사디즘적인 것은 소설의 잔혹한 내용이 아니라 그러한 것을 냉정히 보고 있는 그 시선이다. 그 시선은 아울러 들라크루아가 창조한 사르다나팔루스 왕의 시선이기도 하다.

『나는 나를 파괴할 권리가 있다』의 자살 안내원은 꽤 상냥하고 친절한 듯 보이지만, 그 또한 같은 혈통의 변종임을 부인할 수 없다. 그의 친절 속에는 사실 아무런 애증이 담겨 있지 않다. 다만 한없는 삶의 권태와 죽음에 대한 욕망만이 있을 뿐이다.

사디즘을 가장 치열하게 형상화한 시라면, 1870년 몽마르트르의 쓸쓸한 하숙방에서 24살의 나이로 삶을 마친 로트레아몽의 『말도로르의 노래』를 기억해야 할 것이다. 그 노래는 상상력의 완전 해방을 지향하고 있지만, 절대적 반항자의 반역과 저주로 가득 차 있으며 전통적인 미학을 철저히 파괴하고 있다. 어두운 하숙방 속의 로트레아몽, 그의 사디즘적 저주는 19세기 유럽의 무의식인 것이다.

한다. 그의 소설들은 상상의 한계를 넘나드는 도착된 성욕들의 버라이어티 쇼다. 성도착의 총목록이라고 할 수 있는 그의 소설 『소돔 120일』을 읽는다는 것은 너무 참혹한 책읽기 체험이다. 부디 아무도 읽지 말기를.

오래도록 억압되고 묻혀 있던 이 '사드'라는 판도라의 상자는 19세기에 들어와서 갑자기 열리기 시작한다. 그리하여 들라크루아의 그림으로, 보들레르와 로트레아몽Lautreamont의 전율적 시로 변주되다가 급기야 아폴리네르Guillaume Apollinaire에 의하여 "이전에 존재하던 가장 자유로운 정신"이라고 극찬을 받기에 이른다.

들라크루아의 과잉된 낭만 속에서 우리는 사디즘의 혐의를 어렵지 않게 찾아볼 수 있다. 그의 대표작인 「민중을 이끄는 자유의 여신」은 단순한 혁명 기록화가 아니다. 유심히 보면 죽음과 관능이 교묘하게 혁명의 열정과 결탁하고 있음을 볼 수 있다─사실 혁명만큼 죽음의 향기가 밴 관능이 어디 있으랴.

동물원에서 맹수에게 먹이를 던져 주는 시간이면 들라크루아가 나타나서 골똘히 지켜보곤 했다는 일화는 잘 알려져 있다. 그의 사디즘적 욕망은 「사르다나팔루스의 죽음」에서 절정에 이르고 있다.

그림 「사르다나팔루스의 죽음」은 사선 구도를 이루고 있는데, 사선은 역동적인 흐름을 느끼게 해주는 구도다. 그리하여 빛은 마치 왼쪽 위에서부터 아래로 흐르고 있는 듯하다. 흐르다가 오른쪽 아래에서 가장 동적이고 충격적인 이미지로 튀어오른다. 뒤에서 칼을 찌르는

무사, 그 순간 고통으로 뒤틀리는 관능적 여인의 몸을 빛의 차갑고도 끈끈한 혀가 핥고 있다.

유심히 보면 빛은 왕의 얼굴 앞에서 시작된다. 따라서 화면을 지배하는 이 빛은 다름 아니라 사르다나팔루스 왕의 시선인 셈이다. 화면을 가득 채운 격동과는 달리 너무나 고요하고 서늘한 시선, 그리하여 오히려 그것은 잔혹한 시선이다. 그 시선은 죽음을 넘겨다보고 있다. 아니, 죽음을 욕망하고 향유하고 있다.

절망적인 패배에 직면한 사르다나팔루스 왕은 비장하게도 사랑하는 여인들을 죽임으로써 그의 소유를 마지막으로 완성한다. 그의 시선이 닿는 영역은 사선으로 길게 놓인 침대 시트와 담요 등에 의한 일련의 붉은색의 흐름과 일치한다. 피의 색, 붉은색.

우리는 여기에서 문득 "극도에 다다른 사랑의 충동은 죽음의 충동과 다르지 않다"는 사드의 외침을 듣는다. 이 외침은 김영하의 소설 속에서 "누군가를 죽일 수 없는 사람들은 아무도 진심으로 사랑하지 못해"라는 말로 변주되고 있다.

그러나 사드의 말은 수정되어야 한다. 그것은 사랑의 충동이 아니라 지배와 소유의 충동이다. 자유로운 정신이니, 기존 질서에 대한 치열한 저항이니 하는 분장된 온갖 교묘한 말들에 속지 말자. 사디즘의 정체는 뻔하다. 사디즘은 지배욕과 소유욕의 성적 표현일 뿐이다. 소유는 상대의 죽음을 통해서만이 궁극적으로 완성되는 것이다.

19세기 이후 자주 나타나고 있는 사드에 대한 열광은 사디즘이라

는 것이 이성의 깃발 아래 숨겨져 있는 서구 문명의 뒷면임을 알려 준다. 이성은 사디즘의 폭력적인 소유욕과 보이지 않는 곳에서 야합하고 있다. 이러한 야합을 깨달을 때, 비로소 우리는 이성의 왕국을 자처하면서도 세계 곳곳에서 비이성적이고 잔혹한 침략 행위를 일삼은 서구 제국주의의 이중성을 이해할 수 있게 되는 것이다.

사랑은 죽임이 아니다. 사랑은 누가 뭐래도 죽임이 아니다. 사랑은 언제나 살림이다. 서로가 서로를 살리는 참으로 거룩하고 아름다운 상호 행위다. 사랑은 빼앗는 것이 아니라 주는 것이다.

이제쯤 우리는 냉혹한 자살 안내원과 사르다나팔루스 왕의 시선을 벗어나서 아름다운 시, 유치환의 그 시를 조용히 마음 속으로 읊조려 보는 것도 좋을 듯하다.

사랑하는 것은

사랑을 받느니보다 행복하나니라.

오늘도 나는

에메랄드빛 하늘이 환히 내다뵈는

우체국 창문 앞에 와서 너에게 편지를 쓴다.

행길을 향한 문으로 숱한 사람들이

제각기 한 가지씩 생각에 족한 얼굴로 와선

총총히 우표를 사고 전보지를 받고

먼 고향으로 또는 그리운 사람께로

슬프고 즐겁고 다정한 사연들을 보내나니.

(……)

오늘도 나는 너에게 편지를 쓰나니

―그리운 이여 그러면 안녕!

설령 이것이 이 세상 마지막 인사가 될지라도

사랑하였으므로 나는 진정 행복하였네라.

<div align="right">― 유치환, 「행복」 중에서</div>

김환기 金煥基, 1913~1974

호 수화樹話. 1913년 2월, 전라남도 신안의 기좌도에서 김상현의 1남 4녀 가운데 넷째로 태어난다. 1933년 일본으로 밀항하여 니혼 대학 예술 학원 미술부에 입학한다. '아카데미 아방가르드' 조직에 참여, 연구생으로 있으면서 후지다 쓰구지, 도고 세이지의 지도를 받는다. 1930년대 후반에 이르러 일본 화단의 전위 세력이 이끈 '자유 미술가 협회전'에 「론도」를 비롯한 초기작들을 출품한다. 고희동의 주례로 김향안과 결혼한 것은 1944년의 일이다. 1948년 유영국, 이규상과 함께 한국 최초로 추상 미술을 추구한 에콜인 '신사실파'를 띄운다. 1956년 프랑스 파리의 베네지트 화랑에서 개인전을 연다. 1964년 제8회 '상파울로 비엔날레' 특별실에 초대받아 14점을 출품한 뒤 미국 뉴욕으로 간다. 1970년 한국일보 주최 '한국 미술 대상전'에서 「어디서 무엇이 되어 다시 만나랴」로 대상을 받는다. 입원 가료 중 뇌일혈로 뉴욕에서 숨을 거둔다.

추상화와 수묵화의 만남
―「항아리와 매화」

> 해가 나서 모처럼 (뉴욕) 57번가에 내려갔으나 볼 만한 것이 없었
> 다. (……) 역시 피카소와 내가 제일인 것 같다.

누군가, 이렇게 오만한 말을 거침없이 내뱉고 있는 사람은? 이렇게 스스로 당당할 수 있는 화가가 우리 곁에 있었다는 것을 우리는 기억해야 한다.

수화 김환기, 이 이름을 우리 예술사에 기록할 수 있었다는 것은 얼마나 다행스러운 일인가. 동아시아 회화의 과거와 서양 회화의 현재, 민족적인 것과 세계적인 것이 화해할 수 있음을 우리는 그를 통하여 예감할 수 있다. 또 우리는 그를 통하여 "가장 민족적인 것이 가장 세

계적이다"라는 괴테의 오래 된 명제의 예증을 보게 된다.

김환기는 섬에서 태어났다. 전남 신안군 기좌도. 섬은 닫힘과 열림
이라는 모순이 공존하는 공간이다. 푸른 바다는 사람을 가두어 놓지
만 동시에 아득히 펼쳐진 수평선은 그 너머의 다른 세계를 거푸 꿈꾸
게 한다. 이는 그의 삶을 지배한 두 방향, 민족과 세계라는 두 방향과
상응한다.

김환기는 20살 때 일본으로 밀항한다. 푸른색의 수평선 저 너머, 거
기는 다른 세계였다. 제1차 세계 대전 무렵에 시작된 추상화라는 최
첨단 전위 예술이 그를 기다리고 있었다. 그는 그곳에 뛰어든다.

추상화는 세잔과 피카소의 입체파를 거쳐 칸딘스키Wassily Kandinsky
와 몬드리안Piet Mondrian 등에 의하여 정립되는데, 이는 근대 서양이
추구해 온 이미지의 긴 항해 끝에 닿은 곳이었다. 그 기항지에는 가난
한 저녁상과 식구들이 기다리는 집도, 낙엽이 날리는 추억의 가로수
길도, 삶의 잡음들도 사라져 버리고 눈부신 불빛만 남았다.

환하게 불을 밝힌 기항지……. 모든 대상이 사라지고 남은 관념의
빛, 바야흐로 그림은 그 빛이 되려 하고 있었다. 김환기는 그 빛과 접
촉한다. 그리하여 그는 우리 현대 미술사에서 모더니즘, 추상화 1세
대가 된다.

그러나 그의 추상화는 서양의 추상화와는 사뭇 다름을 놓쳐서는 안
된다. 그의 화면에는 구체적인 대상의 이미지들이 사라지지 않는다.
그 가운데서도 단골로 등장하는 것이 항아리이다.

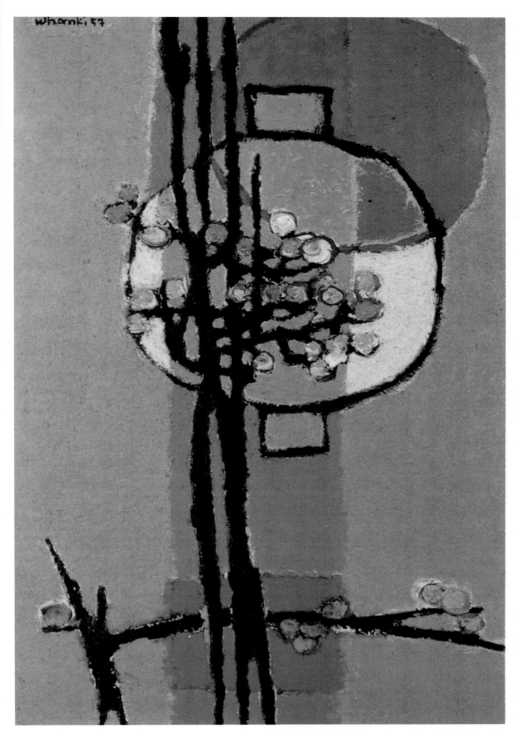

「항아리와 매화」 1957년, 캔버스에 유채, 53×37cm, 환기 미술관

「항아리와 매화」는 항아리를 소재로 한 그의 대표작 가운데 하나다. 화면을 구성하는 비교적 단순한 선과 면, 색채들은 모두 항아리 속으로 교차하고 있다.

항아리는 화면의 중심이다. 거칠고 메마른 검은 선의 매화 가지가 푸른 색조의 화면을 양분하고 있는데, 항아리는 화면의 위쪽에 있어서 곧장 매화나무 가지에 걸린 달을 연상시킨다. 실제로 푸른 달과 백자는 겹치면서 서로 침투하고 서로를 환기시키고 있다.

그러고는 고요한 여백이다. 놀랍게도 서양화에서 여백을 느끼게 된다. 이것은 아무래도 추상화가 아니라 수묵화의 분위기다.

김환기가 조선 백자 마니아였다는 것은 잘 알려진 사실이다. 그가 좋아한 것은 한 아름씩 되는 유백색과 청백색의 큰 항아리大壺였다고 한다. 그는 백자를 화실에 가득 진열해 놓기도 하고, 큰 항아리들은 뜰에 두고 즐겼다. 언제가 그는 말하였다.

달밤일 때면 항아리가 흡수하는 월광으로 인해 온통 내 뜰에 달이 꽉 차 있는 것 같기도 하다. (……) 한 아름 되는 백자 항아리를 보고 있으면 촉감이 동한다. 싸늘한 사기로되 다사로운 김이 오른다. 사람이 어떻게 흙에다가 체온을 넣었을까?

김환기의 이 말은 「항아리와 매화」가 놓여 있는 심미적인 상황과 분위기를 잘 전한다. 달빛이 어루만지는 항아리의 어깨에 매화꽃이

병근다. 고요한 달밤의 뜰, 모든 것이 친밀한 촉감으로 서로의 형태에 닿는다. 항아리는 주변의 선과 면과 색채를 촉감으로 받아들이고 있다. 항아리는 모든 것을 받아들인다. 왜냐하면 그것은 비어 있기 때문이다.

> 저는 시방 꼭 텡 뷔인 항아리 같기도 하고,
> 또 텡 뷔인 들녁 같기도 하옵니다.
> 하눌이여 한동안 더 모진 광풍을 제 안에 두시던지,
> 날르는 몇 마리의 나븨를 두시던지,
> 반쯤 물이 담긴 도가니와 같이 하시던지,
> 마음대로 하소서.
> 시방 제 속은 꼭 많은 꽃과 향기들이 담겼다가 뷔여진
> 항아리와 같습니다.
>
> — 서정주, 「기도 1」 전문

 서정주의 이 시는 김환기가 자기 그림의 화폭에 손수 써넣기도 한 시다. 항아리는 속이 비어 있으므로 더욱 풍요롭다. 빈 항아리와 빈 들녁의 쓸쓸함이 가지는 풍요로움을 김환기와 서정주는 알아챈 듯하다. 무작위의 작위, 무기교의 기교로 모든 것을 생략해 버린 조선 백자, 그 가운데서도 아무런 문양도 없는 달항아리가 지닌 소박미는 텅 빔의 완성이다. 이 소박한 여백이 모든 것을 허용한다.

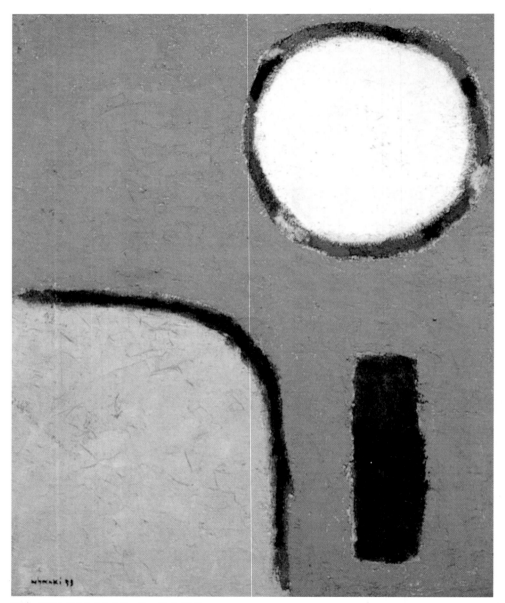

「산월」 1959년, 캔버스에 유채, 99×85cm, 환기 미술관

원은 흔히 충족, 원만, 만족감, 풍요 같은 것을 표상한다. 김환기의 그림에는 유난히 원형의 이미지가 많이 등장한다. 항아리와 달, 그리고 여인의 얼굴은 모두 원형이다. 달의 원은 흔히 평화, 안식, 고요, 원만을 상징하는데, 그의 그림 「산월」의 둥근 달은 백자 항아리의 이미지와 맞닿는다. 달은 푸른 공간 속에 텅 빈 흰색으로 떠 있다.

고대 그리스의 철학자 플라톤Platon에 따르면 정사각형과 직사각형은 세속적인 것이지만, 원은 정신 세계의 상징이다. 아울러 김환기 그림의 배경색이 되고 있는 푸른색은 물질적 공간을 정신화한다. 백자의 색이기도 하고 달의 색이기도 한 원의 흰색은 여백이면서 동시에 무궁한 색을 머금고 있다. 이는 「산월」에서 달의 형상을 구획하는 띠가 색동저고리 같은 오색으로 이루어져 있는 것에서 짐작할 수 있다. 이 무렵의 김환기 작품에서 보는 이의 마음에 찍히는 이미지는 우선 이렇다.

"푸른 공간 속의 흰 원."

항아리, 무궁한 환기력을 가진 텅 빈 형상, 그리하여 항아리는 구체적인 대상의 이미지를 가진 구상이면서도 텅 빈 추상이다. 이것이 김환기의 추상이다.

서양의 추상화가 대상을 기본 형상으로 나누고 쪼개거나 일체의 대상을 넘어선 내면 공간에 틀어박힌다면, 김환기의 추상화에서는 대상이 쪼개지지도 않고 사라지지도 않는다. 오히려 대상은 겹겹이 치장되고 덧칠된 가상의 이미지들을 벗고 본바탕의 소박함으로 우리의 마음과 사귀려 한다. 그리하여 대상과 우리 마음이 하나의 리듬이 되고자 한다. 메마른 분석이 아니라 시가 되고 노래가 되려 한다. 그가 화면에 배치한 곡선 형상의 반복, 동일한 형태의 반복은 푸른 공간 속에서 음악적 운율을 이루고 있는 것이다.

이러한 성취는 사실 서양의 추상화라기보다 동아시아 전통의 수묵화와 맥이 닿는다. 그리고 보면 그의 선들이 수묵화에서 볼 수 있는 먹의 선들과 비슷한 것도 우연이 아닌 듯하다. 아니, 그의 그림은 서양과 동양 두 측면의 만남이다. 사람이 어떻게 흙에다가 체온을 넣었을까, 하고 그는 감탄했지만, 김환기야말로 추상화에 어떻게 저러한 정감의 체온을 넣을 수 있었을까?

김환기는 여러 번 해외로 나간다. 일본으로, 프랑스로, 미국으로. 만년에 그는 뉴욕에서 지내게 되는데, 그곳에서 화면 가득 색점을 찍는 독특한 그림을 이룩함으로써 세계적으로 인정을 받는다.

그러나 김환기 그림의 뿌리는 어디까지나 「항아리와 매화」에서 느

낄 수 있는 우리의 전통이다. 그는 가장 한국적이면서 가장 세계적이다. 그는 시방도 텅 빈 항아리이거나 텅 빈 들녘이다. 아니 그 텅 빔 속에 울리는 시이거나 음률이다. 이제 그 푸른 들녘을 헤매 보는 것은 우리의 몫이다.

클림트 Gustav Klimt, 1862~1918

1862년 7월, 오스트리아 빈 교외 바움가르텐에서 금 세공사인 아버지 에른스트 클림트와 어머니 안나 사의 일곱 남매 가운데 둘째로 태어난다. 1876년 빈 응용미술 학교에 입학하여 빅토르 율리우스 베르거 교수 밑에서 그림을 배운다. 1887년 빈 시의회가 그에게 옛 국립 극장의 실내 풍경을 그려 달라고 한다. 이 그림으로 제국상과 상금 400길더를 받는다. 1894년 빈 대학교 대강당의 천장화 제작에 착수한다. 밑그림으로 '철학', '의학', '법학'을 구상한다. 1907년 「다나에」·「아델 블로흐 바우어의 초상 1」 등을 그리는데, 이 시기가 그의 금색 시대 전성기인 셈이다. 같은 해에 「의학」·「법학」을 완성한다. 1908년 '빈 종합 예술전'에 「키스」를 출품한다. 1909년에 이르면 금색 시대가 저물고 탁한 색조를 많이 쓴다. 1911년 「삶과 죽음」으로 '로마 국제 미술전' 최고상을 받는다. 이 무렵 로마와 피렌체를 둘러본다. 1918년 2월, 심장병으로 숨진다.

황홀하고 위험한 콤플렉스, 에로티시즘
─「키스」

절정은 황금빛이다. 그런데 왜 이렇게 불길한가, 꽃이 만발한 위험한 벼랑에 서 있는 이 황홀한 도취의 복판에서. "날카로운 첫 키스의 추억은 나의 운명의 지침을 돌려 놓고 (……) / 나는 향기로운 님의 말소리에 귀먹고 꽃다운 님의 얼굴에 눈멀었습니다"라는 한용운의 「님의 침묵」의 한 구절이 뇌리를 번득 스친다. 이제 정열 어린 키스는 이 젊은 연인들의 운명을 어떻게 바꿔 놓을 것인가?

클림트는 세기말에 산 화가다. 종말론적인 퇴폐와 새로운 시대에 대한 불안과 희망이 교차하는 벼랑의 시대의 에로티시즘을 그는 산다. 서구 문명의 기반이던 계몽주의식 이성이 흔들리면서, 이성이 감당할 수 없는 혼돈이 소리 없이 밀려드는 저녁의 어둠처럼 유럽의 골

「금붕어」1901~1902년, 캔버스에 유채, 150×46cm

목에 다다르고 있었다. 그때 오스트리아의 빈은 그랬다. 그 어둠 속에 프로이트Sigmund Freud가 있었다. 프로이트는 이성으로 파악할 수 없는 이 어두운 혼돈을 '무의식'이라 이름 붙이게 된다.

프로이트보다 6년 늦게 빈에서 태어난 클림트는 그 혼돈을 화가의 직관으로 형상화한다. 그것은 '여성'이라는 익숙하면서도 낯선 이미지였다. 그것은 이성의 시대가 동터 오던 저 옛날, 남자들이 마녀라는 이름으로 학살한 그것인지도 모른다.

이성과 과학이 남성의 것이었다면, 이 혼돈은 분명히 여성의 것임을 클림트는 직감했다. 이성으로 가둘 수 없는 여성의 힘, 그것을 클림트는 요부(팜므 파탈)상으로 표현했다. 적장의 목을 잘라 황홀경 속에서 그 머리를 들고 서 있는 「유디트 I」은 클림트가 창조한 대표적인 요부다. 「금붕어」에서 관능의 붉고 긴 머리칼을 휘감으며 도발적으로 엉덩이를 내밀고 있는 이 물의 요정을 누가 이성의 건조한 공식으로 가둘 수 있겠는가.

반면 「키스」에서 여성은 너무나 수동적인 듯 보인다. 그녀는 필경 키스가 첫 경험인 청순한 처녀이리라. 그러나 그녀의 두 손은 이중 심리를 미묘하게 보여 주고 있다. 그녀의 뺨을 잡고 있는 남자의 손을 어색해하며 남자의 손에 가 닿은 여자의 왼손이 수줍음을 표현하고 있다면, 남자의 목을 감고 손가락이 말려들어가고 있는 오른손은 관능에 몰입하는 것을 보여 준다. 이 이중성이 그녀의 위험한 요염함이다. 긴장한 발가락이 벼랑 끝에서 꽃으로 폭발하는 이 절정을 견뎌 내고 있다.

그러나 정작 이 그림의 문제는 다른 곳에 있다. 이 그림은 흡혈귀의 음험한 유혹에 넘어가 황홀해하는 여자를 그린 것이라는 해석이 붙어다니고 있는 것이다.

페스트와 함께 한때 유럽을 집단 정신병의 상태로 몰아넣기도 한 흡혈귀는 이성의 시대가 오자 가라앉았다가 18세기 낭만주의자들에 의하여 되살아난다. 낭만주의자들에게 흡혈귀는 요염한 젊은 여인이었으며, 말하자면 달콤한 쾌락이자 죽음이었다. 흡혈귀가 머금고 있는 피학성과 가학성의 도착적인 에로티시즘은 여기에 뿌리를 두고 있다. 흡혈귀는 이성을 저희 문명의 상표로 내세운 서구인들이 억압하고 있던 매우 복잡한 심리적 욕망의 덩어리, 성적인 콤플렉스의 이미지였다. 괴테의 시는 그것을 보여 준다.

그의 심장에서 열렬히 생명의 피를 빨았어요.

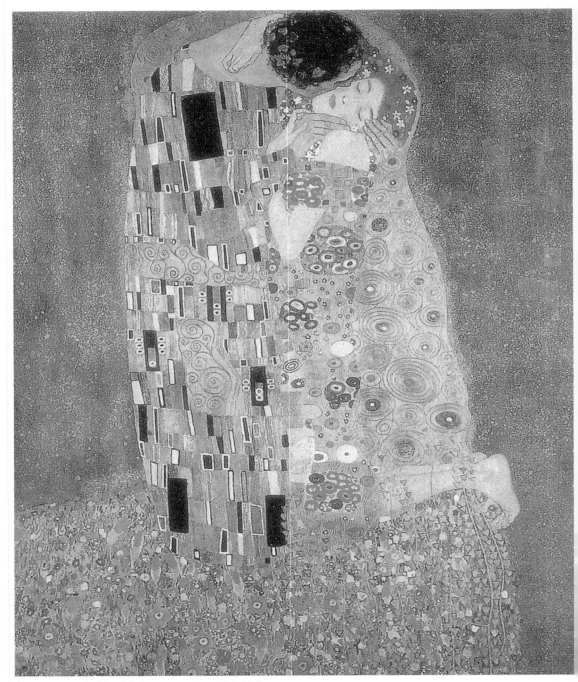

「키스」 1907~1908년, 캔버스에 유채, 180×180cm, 오스트리아 미술관

클림트의 아버지는 금 세공사였다. 그리고 그가 14살 때 입학한 빈의 응용미술 학교에는 수공예적 장식성을 강조하는 실기 교육 시간이 있었다. 이러한 까닭에 그의 그림은 장식적 문양과 패턴으로 가득 차 있다.

「키스」에서는 남자의 사각형 패턴 속으로 여자의 원형 패턴이 스며들고 있다. 장식은 꾸미는 것이고, 꾸미는 것은 감추는 것이기도 하다. 클림트의 그림에서 나타나는 도저한 장식들은 그의 심리적 콤플렉스를 감추고자 하는 장치일지도 모른다. 장식으로 가득 찬 망토로 자신을 감추려고 하는 「키스」의 남자처럼.

그리하여 클림트의 그림에서는 배경의 장식 속으로 전경에 있는 사람의 몸이 흡수되어 버리는 경우를 자주 볼 수 있다. 여기에서 완전한 은폐가 이루어진다. 그리하여 기어코 몸은 사라지고 장식만이 남는다.

최상의 장식은 황금빛이 되고자 한다. 금이야말로 장식을 위한 것이지 않은가. 장식의 완성, 불멸의 황금빛 속에서는 오히려 실제 생명은 소멸해야 한다. 그리하여 클림트의 황금빛 장식은 불길하다. 그것은 죽음을 덮고 있다. 그러나 이 죽음의 냄새가 그의 황금빛을 더욱 강렬하고 황홀하게 느끼도록 만드는 것인지도 모를 일이다.

곧 그는 죽고 다른 이들은 내 유혹에 빠져

젊은이들은 내 욕망의 제물이 되고

아름다운 젊은이여, 이제 그대의 날은 다하였도다.

—괴테, 「코린트의 신부」 중에서

이러한 콤플렉스는 아일랜드 작가 르파뉴Sheridan Lefanu의 『카르밀라』(1871)와 영국의 브램 스토커Bram Stoker가 쓴 『드라큘라』(1897)에서 새로운 피와 살을 얻는다. 카르밀라는 관능적이고 육감적인 여자 흡혈귀다. 그녀는 가여운 피해자의 귀에 대고 이렇게 속삭인다.

"귀여운 것, 네 작은 심장이 상처를 입었구나. 난 내 강점과 약점을 지배하는 어쩔 수 없는 운명에 따르는 거니까 나를 잔인하다고는 생각하지 마. 네 귀여운 심장이 상처를 받으면 내 사나운 심장도 너와 함께 피를 흘려. 나는 네 따뜻한 생명 속에서 살아. 그리고 너는 내 속에서 죽어. 죽는다고. 아주 달콤한 죽음이지. 나도 어쩔 수 없어. 내가 너에게 접근하듯이 너 역시 다른 사람에게 접근하게 돼. 그리고 그 잔인함의 황홀경을 배우게 될 거야. 하지만 그게 바로 사랑이야."

클림트의 여성은 이러한 도착적인 사랑이 뒤섞인 복잡한 성적 콤플렉스의 덩어리다.

「처녀」 1913년, 캔버스에 유채, 90×200cm, 프라하 나로드니 미술관

그는 평생 어머니의 품을 벗어나지 못한 채 독신으로 살았다. 어머니로부터 심리적으로 독립하는 정상적인 성장 과정이 그에게는 빠져 있다. 그러면서 그는 숱한 여성들과 비정상적인 관계를 가졌다. 그에게 여성은 어머니이면서 요부였고, 묘약이면서 독약이었으며, 원초적인 생명의 힘이면서 파멸로 이끄는 교활한 유혹이었다.

「키스」의 저 청순하고 가련한 듯한 여인을 섣불리 판단하지 말라. 그녀는 오히려 남자가 흡혈귀가 되도록 유혹하고 있는지도 모른다. 그녀는 황홀한 키스에 의하여 금세라도 녹아 내릴 듯 보이지만, 실은 남자의 내부로 스며들고 있다. 남자의 내부를 장악하려 하고 있다. 어쩌면 그녀가 클림트의 내부에서 사는 카르밀라일지도 모른다. 정신분석학에 따르면 상대를 성적으로 학대하는 가학자와 학대당하는 피학자는 쉽사리 자리와 역할이 바뀐다. 그녀는 가여운 피해자이자 잔인한 흡혈귀이고, 피학자이자 가학자다.

그림 「키스」는 복잡한 욕망의 덩어리다. 이 복잡성은 복잡한 장식의 문양에 의하여 표현되고 있으며, 이 복잡성이 가지는 성적 욕망은 황금빛 망토에 의하여 그려진 윤곽선이 남자의 성기 형상을 이루는 데서 잘 나타나고 있다.

클림트의 그림에서는 이렇게 엉켜 있는 덩어리들을 쉽사리 볼 수 있다. 「처녀」에서 보는 것처럼 복잡한 이미지와 문양들이 엉켜 있는 덩어리(이 덩어리 또한 남자의 성기 형상을 이루고 있다)는 그의 심리적 콤플렉스를 드러내고 있다. 이것은 평생 그가 풀어야 할 덩어리, 숙제였다.

클림트가 그 숙제를 잘 풀었는지는 알 수 없다. 다만 한 가지는 말할 수 있겠다. 그는 세기말 남성적 문명의 위기를 여성의 에로티시즘을 통하여 표현했지만, 에로티시즘을 넘어서는 여성의 진정한 모습을 그려 내기에는 너무 이른 시대에 살다 간 듯하다.

심장병 발작으로 죽기 직전, 클림트는 그가 진정으로 사랑한 한 여인, 에밀리의 이름을 마지막으로 불렀다고 한다.

모네 Claude Monet, 1840~1926

프랑스 파리의 라피트 가에서 태어난다. 1859년께 화가가 되기로 결심하고 아카데미 쉬스에서 공부하며 카미유 피사로Camille Pissarro와 사귄다. 1866년 '살롱전'에 출품한 작품 「카미유」가 졸라Emile Zola의 극찬을 받는다. 1870년 카미유와 결혼한 뒤, 1874년 '화가 · 조각가 · 판화가 · 무명 예술가 협회전'에 인상주의라는 말을 낳게 한 작품 「인상, 해돋이」를 내놓는다. 1889년 '모네 · 로댕 공동 전시회'를 연다. 1891년에는 「노적가리」 연작이 큰 성공을 거두고, 다음 해에는 「포플러」 연작을 전시하는 한편 「루앙 대성당」 연작을 그리기 시작한다. 1909년 뒤랑 뤼엘 화랑에서 '수련, 풍경 연작 전시회'를 연다. 폐종양으로 숨진다.

심연에서 솟아오르는 빛의 꽃

―「수련, 녹색 반영」

모네의 정원은 온통 빛이다. 그 빛이 만들어 내는 찬란한 색채의 나라에 들어서면 빛과 색채가 아닌 모든 무거운 것에서 우리는 해방된다. 우리의 어깨를 짓누르는 무채색의 우울과 근심은 증발하고, 온 감각으로 쏟아지는 이 투명한 빛의 기꺼움! 모네의 그림이 아니면 우리가 어디서 이만한 감각의 환희를 만끽할 수 있을까. 그러나…….

"도대체 뭘 그렸지?"

"'인상'이라, 내 이럴 줄 알았지."

"인상을 받았다면 거기엔 뭔가 인상을 받을 거리가 있어야 하지. 그런데 이렇게 멋대로일 수가!"

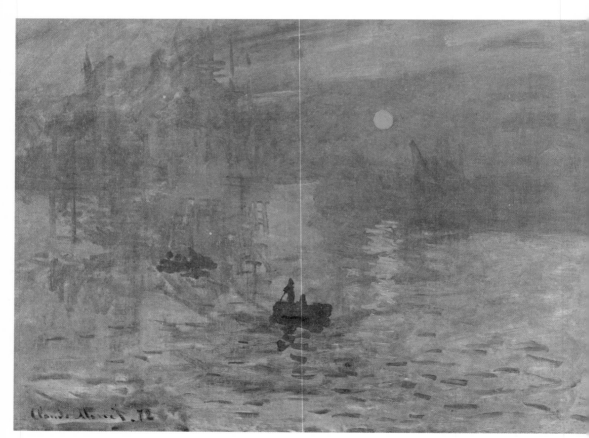

「인상, 해돋이」 1872~1873년, 캔버스에 유채, 46×63cm, 파리 마르모탕 미술관

"여유만만하군. 벽에 바르는 벽지도 이보다는 완성도가 높을 거야."

　1874년, 한 전람회에 출품된 모네의 「인상, 해돋이」에 대하여 미술 전문 기자인 루이 르루아Louis Leroy가 가공의 풍경화가인 조제프 뱅상과 대화를 나누는 형식으로 쓴 비평이다. 비평이라기보다 차라리 비아냥거림이다. 그 뒤 모네를 중심으로 한 이 전람회의 출품 작가들은 '인상파'로 불리게 된다.

　인상주의란 자연 광선 속에서 끊임없이 변하는 세계의 순간적인 인상을 포착하고자 하는 새로운 눈이다. 그것은 빛과 감각에 대한 열정이며, 색채에 대한 탐닉이다. 그리하여 인상주의자들은 빛의 효과가 풍부하게 드러나는 물가를 자주 찾게 된다.

　살랑거리는 물살, 그 위에 부서지는 광선과 그 광선에 의하여 순간마다 변전하는 색채야말로 「인상, 해돋이」 이후 모네의 줄기찬 주제였다. 모네가 평생 물가를 떠나지 않은 이유가 여기에 있다.

　물과 함께 모네의 줄기찬 주제가 된 것이 한 가지 더 있다. 꽃! 모네에 대하여 우리는 이렇게 말해야 하리라. 꽃·꽃·꽃·빛·빛·빛. 모네는 평생토록 꽃을 심고, 정원을 가꾸고, 그것을 그렸다. 꽃이야말로 빛의 덩어리가 아니고 무엇이랴. 정원이나 들녘 가득 흐드러진 꽃들은 가히 빛의 폭발이다. 무성한 빛들이 쏟아져 내려와 붉은 양귀비꽃으로 변하는 눈부신 들녘, 「개양귀비」를 보라. 여기에 서정주의 야단스러운 소리 한 대목을 슬쩍 끼워 넣어 보자.

꽃밭은 그 향기만으로 볼진대 한강수漢江水나 낙동강洛東江 상류와
도 같은 융륭隆隆한 흐름이다. 그러나 그 낱낱의 얼굴들로 볼진대
우리 조카딸년들이나 그 조카딸년들의 친구들의 웃음판과도 같
은 굉장히 즐거운 웃음판이다. 세상에 이렇게도 타고난 기쁨을 찬
란히 터뜨리는 몸뚱이들이 또 어디 있는가. (……) 하여간 이 하나
도 서러울 것이 없는 것들 옆에서, 또 이것들을 서러워하는 미물微
物 하나도 없는 곳에서, 우리는 섣불리 우리 어린것들에게 설움 같
은 걸 가르치지 말 일이다.

—서정주, 「상리과원上里果園」 중에서

절창絶唱이로다. 절창? 그러나 잠깐, 이 시가 참혹한 6·25 전쟁의
와중에 나왔다는 사실을 잊지 말자. 시에는 전쟁의 비참함과 잔혹성
이 거짓말처럼 지워져 있다. 서정주의 조탁된 아름다운 언어에 깊은
'그늘'이 없다는 비판은 따라서 어느 정도 타당하다.

표면의 빛 속에 숨어 있는 그늘, 그 그늘이 빛을 살아 있게 하고 이
미지를 생동하게 만든다. 그늘은 삶의 신산고초와 고뇌, 그리고 그것
의 견딤을 통하여 생긴다. 그늘이 없다? 모네의 눈부신 색채에도 그늘
이 없는 것은 아닌가?

그러나 섣불리 속단할 일은 아니다. 모네의 마지막 연작 「수련」을
보아야 한다. 그 심연의 수심을 들여다보아야 한다.

「수련」 연작은 모네 예술의 필연적인 종착점이다. 그가 그토록 집

착한 물과 꽃, 그것의 절묘한 융합이 '물의 꽃'인 수련이 아니고 무엇이랴.

그러나 모네가 능란하게 그려 낸 수면에서 살랑이는 빛은 「수련, 녹색 반영」에 이르면 더는 화면을 주도하지 않는다. 오히려 심연의 푸른 수심이 드러난다. 빛의 화가라고 하는 사람의 손에서 어떻게 이처럼 푸른 그늘이 생겨났을까?

수련을 그릴 때 모네는 화가로서는 절정에 있었지만 인간으로서는 깊은 고통 속에 있었다. 제1차 세계 대전이라는 미증유의 어둠이 유럽을 뒤덮고 있었으며, 두번째 부인 알리스가 죽었고, 얼마 뒤 아들까지 잃는다. 게다가 그 자신은 화가의 생명인 시력을 잃어 가고 있었다.

이러한 고통이 그의 연못에 깊이를 부여한 것일까? 고통을 견뎌 낸 화가의 손이 연꽃으로 핀다. 죽음의 냄새가 감도는 싸늘한 감방에서 삭혀진 분노와 설움이 피워 낸 김지하의 연꽃처럼. 연꽃이란 본디 진창의 수심에서 솟아오르는 꽃이 아니던가.

내
다시금 칼을 뽑을 땐
칼날이여
연꽃이 되라

— 김지하, 「바람 1」 중에서

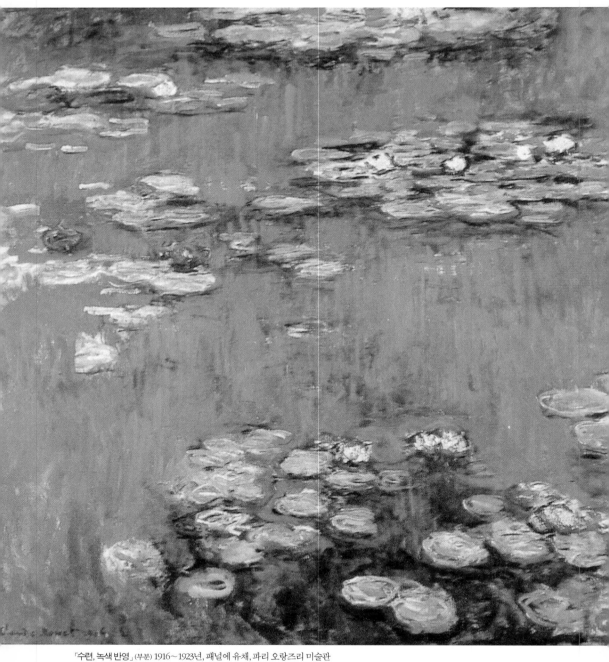

「수련, 녹색 반영」 (부분) 1916~1923년, 패널에 유채, 파리 오랑즈리 미술관

인상파의 등장은 일대 사건이었다. 그때까지 그림을 그린다는 것은 어떤 내용을 가진 주제를 적절한 선과 색을 통하여 표현하는 일이었다. 그러나 인상주의자들은 어떤 내용을 그리는 것이 아니라 단지 보이는 것을 보이는 대로 그리고자 하였다. 정형화된 관념과 관습에 의하여 틀 지어지는 형상이 아니라, 자연 광선 앞에서 끊임없이 변전하는 순간의 인상을 포착하고자 한 것이다.

그들 앞에서는 어떠한 사물도 고유색을 가지지 못한다. 사물의 색이란 쉼없이 변하는 광선과 대기가 만들어 내는 환영일 뿐이니까. 인상주의의 진정한 주제는 이 순간적 인상의 색채인 셈이다. 색채를 위하여 형상의 윤곽은 거칠게 되고, 심지어 거의 해체되어도 좋다.

이러한 인상주의는 보고자 하는 시선의 욕망의 가장 충실한 사도이며, 색의 유희에 지나지 않는다는 비판으로부터 결코 자유롭지 못하다. 그러나 우리는 인상주의에서 근대적 실체의 해체를 주장하는 포스트모더니즘의 낌새를 느낄 수는 없을까?

모네의 연못, 그곳에는 나무도 없다. 하늘도, 바람도, 구름도, 배도, 사람도 없다. 오직 고요한 수면과 그 수면에 뜬 수련이 있을 뿐이다. 그러나 그 수면에 모든 것이 다 들어 있다. 거기는 모네의 우주다. 화면을 가득 채우고 있는 푸른빛, 그것은 수심인가, 반영된 하늘인가? 바람인가, 물결인가? 녹색은 어디까지가 지상 식물의 반영이고, 어디까지가 물 속 수련의 줄기인가?

아니다, 거기는 모두가 하나로 섞이는 곳이다. 빛과 그늘이 서로 스며들고, 환영의 끝가지와 뿌리의 영원이 하나가 되는 곳이다. 그리하여 모네의 우주는 하늘과 수심으로 열리는 이중의 깊이를 가지게 된다.

이제 빛은 다른 곳에서 내려오는 것이 아니라 하늘과 물이 융합된 수심의 깊이에서 솟아오른다. 내부의 깊이에서 올라와 피어나는 불, 연꽃……. 그것은 연등의 불이다.

꽃 같네요

꽃밭 같네요

물기 어린 눈에는 이승 같질 않네요

갈 수 있을까요

언젠가는 저기 저 꽃밭

살아 못 간다면 살아 못 간다면

황천길에만은 꽃구경 할 수 있을까요

삼도천을 건너면 저기에 이를까요

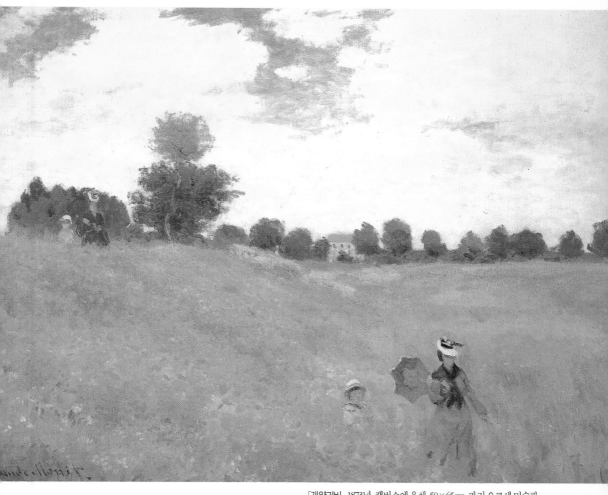

「개양귀비」 1873년, 캔버스에 유채, 50×65cm, 파리 오르세 미술관

벽돌담 너머는 사월 초파일

인왕산 밤 연등, 연등, 연등

— 김지하, 「초파일 밤」 중에서

　어둠 속에 꽃처럼 피어나는 초파일 연등을 싸늘한 감방의 들창 너머로 김지하는 보았다. 그 불빛은 시인의 젖은 마음 속의 연꽃으로 피어났으리라. 그가 '로터스(연꽃) 상'을 받은 것이 어찌 우연이기만 할까.

　연등으로 핀 수련의 연못, 모네의 우주에서, 그리고 김지하의 연등 밑에서 수심으로 잠기는 조용한 몽상은 우리를 저 삶의 깊은 그늘로 데려가리니. 아, 어떻게 하면 심연의 빛이 될 수 있을까?

김홍도金弘道, 1760~?

자 사능士能, 호 단원檀園·단구丹邱·서호西湖·고면거사高眠居士·첩취옹輒醉翁. 본관은 김해. 조선 영조 36년에 서울 마포 쪽에서 태어난다. 어릴 때 표암豹菴 강세황姜世晃의 집에 드나들며 그림을 배운다. 그의 그림 솜씨를 높이 산 강세황의 도움으로 21살의 어린 나이에 도화서 화원이 되고, 29살 때 영조의 초상을 그리는 어용화사로 뽑힌다. 1788년 정조의 명으로 금강산과 그 언저리를 돌아본 뒤 화폭에 담는다. 1791년 연풍 현감 자리에 오르나, 1795년 모함으로 해임된다. 1796년 정조의 명으로 『부모은중경父母恩重經』에 쓸 판화를 제작하고, 이듬해에는 『오륜행실도五倫行實圖』에 쓸 판화를 제작한다. 그의 만년과 죽음은 제대로 알려지지 않은 채 신비에 싸여 있다.

꽃은 안개의 벼랑에 피다
— 「주상관매도」

당신은 무진읍을 떠나고 있습니다. 안녕히 가십시오.

작가 김승옥은 잠시 보여 준 무진의 안개를 재빨리 거두어 간다. 소설 『무진 기행』의 무진은, 아니 무진의 안개는 인간 내부에 끈적끈적 뭉쳐 있는 일탈과 욕정의 원초적 세계다. 원형질의 세계, 어쩌면 우리가 맞닥뜨리기 두려워하는, 우리의 바쁜 일상으로 감추고 있는, 그리하여 늘 안개일 수밖에 없는 삶의 본디 양상일지도 모른다. 이러한 까닭인지 무진의 안개는 너무 끈적거린다.

미국의 대중적인 공상 과학 소설 작가 로버트 하인라인Robert A. Heinlein은 『조나단 호그의 불쾌한 직업』에서 이상한 안개를 우리에게

보여 준다.

호그는 자기가 무엇을 하는지 전혀 모른다. 그리하여 그는 사설 탐정 랜달을 고용하여 13층 작업실에서 자신에게 어떤 일이 벌어지는지를 알아내 달라고 한다. 그러나 랜달은 12층과 14층 사이에 있는 13층을 찾아내지 못한다.

우여곡절 끝에 호그는 마침내 기억을 회복하여 자신의 정체를 알게 되고, 랜달과 그의 아내를 초대한다. 호그가 말하는 자신의 정체는 이렇다. 인간이 살고 있는 우주는 존재하는 여러 우주 가운데 하나이며, 그것들은 모두 신비로운 존재들의 예술 작품으로 창조된 것이다. 이 존재들은 가끔 저희 종족 중의 하나를 그 우주에 보내 작품을 비평하게 하는데, 호그는 이렇게 파견된 예술 비평가인 것이다.

그에 따르면 이 우주는 약간의 결함이 있는데, 돌아가는 길에 차창만 열지 않으면 별 탈이 없을 것이라고 한다. 랜달 부부는 돌아오는 길에 아이 하나가 차에 치이는 사건을 목격한다. 잠시 뒤 순찰대원이 보이자 그들은 사고를 알리기 위하여 차를 세우고 차창을 열게 된다. 그러나 거기에는 햇빛도 경찰도 아이도 아무것도 없다. 다만 잿빛 무정형의 안개만이 마치 미완의 생명을 지닌 듯 천천히 흘러가고 있을 뿐. 세계는 아무것도 없는 무無였다.

하인라인의 안개는 불쾌하고 섬뜩하다. 우리가 살고 있는 현실은 가상 현실이며, 실재의 세계는 안개 같은 무라는 것이다. 여기에는 서양인들에게 깊이 잠재해 있는 무에 대한 오래 된 공포가 깔려 있는 듯

하다.

그러나 동아시아 사람들에게 무, 혹은 무의 이미지로서의 안개는 친숙한 정신의 풍경이다. 동양인들은 오히려 무정형의 안개 속에서 최고 경지의 이미지를 얻는다. 노자와 장자가 그랬고, 예술의 역대 고수들이 그랬다. 그렇다. 조선의 위대한 화가 김홍도의 「주상관매도舟上觀梅圖」에 낀 자욱한 안개를 보라.

극도로 생략된 화면은 매우 단순하면서도 대담한 구도를 보이고 있다. 벼랑의 매화, 한가롭게 배에서 매화를 쳐다보는 노인과 옹그린 듯한 자세의 뱃사공, 그뿐이다. 그 사이에 안개에 싸인 심연의 공간, 이 공간의 여백을 최대화하기 위하여 화가는 "노년에 보는 꽃은 안개 속에 보이는 듯하네"라는 화제畵題조차 이 공간을 피하여 언덕 한쪽에 쓴다.

이 심연의 공간은 도대체 몇만 리인가? 화면에 나타난 형상들은 마치 안개 속에서 언뜻 아슬아슬하게 드러났다가 이내 사라져 버릴 것만 같다. 거대한 안개의 바다, 무의 심연 속에서 배를 타고 나온 사람이 꽃을 본다. 아니 매화꽃이 사람을 보는 것일지도 모른다. 그 찰나의 순간, 다시 무로 사라지기 직전의 그 찰나에 꽃과 사람이 서로에게 눈짓을 건넨다. 그 순간 서로의 빛과 형상과 그리움이, 아니 그 둘의 온 존재가 까마득한 심연을 관통하여 하나의 율동이 된다. 서로가 서로에게 꽃이 되는 순간이다.

김홍도의 다른 명작 「마상청앵도馬上聽鶯圖」 또한 이러한 순간을 섬

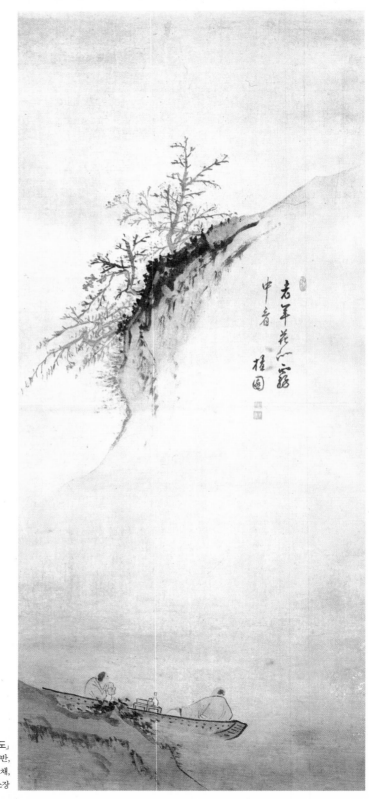

「주상관매도」
18세기 후반,
종이에 수묵 담채,
164×76cm, 개인 소장

단원 김홍도, 고금을 통틀어 그가 국민 화가라는 이름에 가장 걸맞은 사람이라는 점에 대하여 누구도 별다른 이의를 달지 않을 듯싶다. 천재인가 하면 대가이고, 재기 발랄한가 하면 깊고 아득하다.

스승인 표암 강세황은 그를 이렇게 평하였다. "무소불능의 신필神筆", "우리 나라 400년 역사상 파천황적破天荒的 솜씨"라고.

그는 21살의 나이로 도화서 화원이 되고, 29살 때 영조의 초상을 제작하는 어용화사가 된 천재 화가다. 그러나 그는 타고난 재능이라는 운명에 끌려다니면서 삶을 탕진하다가 기어코 요절하고 마는 그러한 형의 천재는 아니다. 그는 재능에 끊임없는 기능의 수련과 정신의 수양을 더하여 최고의 예술 경지에 오른 달인이며 대가다.

40대에 이르기까지 김홍도의 그림은 화원답게 세밀하고 섬세하다. 그러나 단원 김홍도의 명작들은 50대에 쏟아진다. 이때 그의 그림은 대담하게 화면을 생략하면서 빠른 붓질, 탁월한 리듬감을 보여 준다. 여기에는 정신적인 원숙함과 서정이 흐르고 있다. 이 무렵의 한 화제를 보면 그의 진면목이 잘 드러난다.

흙벽에 아름다운 창을 내고
여생을 야인野人으로 묻혀
시가詩歌나 읊조리며 살리라.

세하게 포착하고 있다. 자연과 인간이 나누는 수작을 보라. 친한 사이다. 이는 김홍도가 가진 유쾌하고도 멋진 시정詩情이리라.

> 내가 그의 이름을 불러 주기 전에는
> 그는 다만
> 하나의 몸짓에 지나지 않았다.
> 내가 그의 이름을 불러 주었을 때
> 그는 나에게로 와서
> 꽃이 되었다.
> (……)
> 우리들은 모두
> 무엇이 되고 싶다.
> 나는 너에게 너는 나에게
> 잊혀지지 않는 하나의 눈짓이 되고 싶다.

— 김춘수, 「꽃」 중에서

 내가 이름을 부를 때 안개의 심연 속에서 나타나는 꽃은 그러나 다시 안개 속으로 사라지려 한다. '잊혀지지 않는 눈짓'이 되는 꽃은 동시에 사라지려는 위태로운 자세로 흔들린다. 이 위태로움은 벼랑으로 이미지화된다.

 1000년도 훨씬 더 된 어느 화창한 봄날, 강릉으로 가는 길, 그림같이

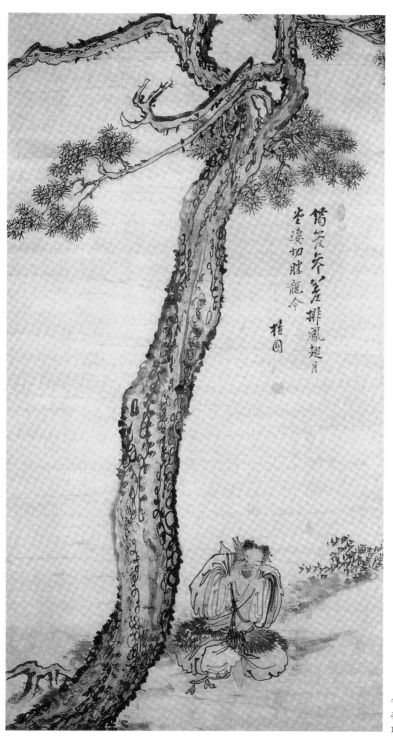

「소나무 아래 생황 부는 어린 신선」
종이에 열은 채색,
109×55cm, 고려대학교

푸른 동해를 끼고 있는 길에서 신라의 한 농염한 여인(수로 부인)이 발견한 철쭉꽃도 깎아지른 벼랑에 피어 있었다. 그 여인이 말한다.

"누가 저 꽃을 바치겠는가?"
"사람이 오를 곳이 아니옵니다."

따르던 사람들이 외면한다. 그러나 소를 몰고 지나가던 어느 늙은 사내가 다른 이들이 오를 엄두도 내지 못하는 높은 벼랑에서 꽃을 꺾어 바친다. 꽃을 바친다는 것은 위험하면서도 아름다운 일이다. 벼랑의 꽃이여, 여인이여, 그대들은 얼마나 위험한 아름다움인가.

그러나 「주상관매도」의 벼랑은 위태롭지 않다. 화가의 붓은 조급하지 않다. 그리하여 매화는 천천히 춤을 추고, 술 취한 사람은 도도한 취흥에 주홍빛으로 물들어 있다.

여기서 화면을 채우고 있는 안개(여백)는 위험한 허무의 늪이나 단절이 아니라, 오히려 꽃과 사람을 하나의 기운 속에 통하게 하고 우리 옛 가락의 유장한 음률이거나 음률 뒤에 번지는 여음의 흐름이 되게 한다. 지난날의 빛나는 추억도, 스산한 회한도, 노년의 쓸쓸함도, 허무도 유장하고 멋진 가락을 이루는 것이다.

꽃 같은 삶도, 안개 같은 소멸도 하나의 가락 속에 흐르는 것임을 대가 김홍도는 이 그림에서 보여 주고 있다. 달관의 경지다. 그 정신 경지가 아니고서야 어떻게 화면을 이렇게 텅 비워 놓을 수 있겠는가.

당신이 무진을 떠나와서 하인라인의 안개에 절망했다면, 이제 저 김홍도의 안개 속에 배를 띄워 보는 것은 어떤는지.

꿈 속의 꿈,
꿈 속의 꿈 속의 꿈

루소Henri Rousseau, 1844~1910

1844년 5월, 프랑스 라발에서 태어난다. 멕시코 전쟁 때 군악대원으로 종군한 뒤 세관원으로 근무한다. 일곱 명의 자녀가 있었으나 딸 하나만 빼고 어릴 적에 죽는다. 자녀가 아홉 명이었다는 말도 있다. 만년에는 세관원을 그만두고 파리 변두리에 거주하면서 '화술·음악·회화·음계 연습 교사'라는 간판을 내걸고 아르바이트를 하며 그림을 그린다. 1910년 9월, 급성 폐렴으로 숨진다.

방랑의 인생을 위한 소야곡
– 「잠자는 집시 여인」

1908년 어느 날, 피카소의 세탁선(피카소 화실의 별칭)에는 브라크 Georges Braque, 아폴리네르, 막스 자코브 등 많은 젊은 예술가와 화상들이 긴 테이블 앞에 앉아서 한 사람을 기다리고 있었다. 벽에는 피카소가 골동품 가게에서 불과 5프랑을 주고 산 부인상 그림이 걸려 있었다. 사람들은 이 5프랑짜리 그림을 그린 화가를 기다리고 있는 것이었다.

이윽고 모자를 쓰고 왼손에 단장短杖, 오른손에 바이올린을 든 초로의 신사가 나타났다. 신사는 자작곡 「클레망스(죽은 첫 부인의 이름)」를 연주했고, 아폴리네르는 그를 위하여 즉흥시를 지었다. 그를 위한 축제의 밤이었다. 이 무명의 가난한 화가는 아마 그 밤을 결코 잊지 못

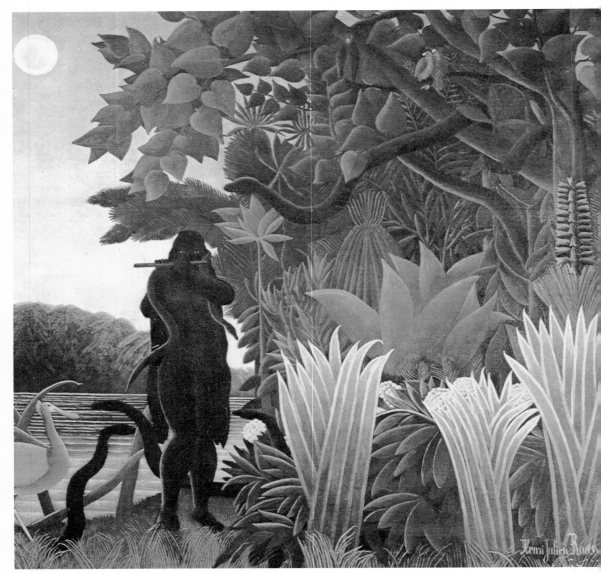

「뱀을 다루는 여인」 1907년, 캔버스에 유채, 167×189cm, 파리 루브르 미술관

했으리라. 그리고 나서 그는 2년 뒤에 세상을 뜬다. 이 화가의 이름이 바로 앙리 루소다.

루소는 세관의 하급 관리였다. '세관원 루소'라고 사람들은 불렀다. 그는 한 번도 제대로 된 미술 교육을 받아 본 적이 없었다. 그러나 그는 49살의 나이에 25년 동안 다니던 직장을 그만둔다. 오로지 그림을 그리기 위하여.

삶을 정리해야 할 시기에 삶을 새로 시작한다는 것. 무엇이 그에게 이러한 열병을 앓게 하였을까? 마치 무엇엔가 들린 사람처럼 그는 파리 변두리의 어두운 거리, 창문이 하나밖에 없는 아틀리에에서 편지 대필, 바이올린 교습 등으로 푼돈을 벌면서 그림을 그린다. 그는 인생의 반고비를 훌쩍 넘긴 나이에 진짜 보엠이 되었다.

「잠자는 집시 여인」은 루소의 대표작 가운데 하나다. 루소는 고향 라발 시에 이 그림을 사달라고 보낸 편지에서 이렇게 적고 있다.

> 만돌린을 켜며 방랑하는 한 흑인 여자가 물병과 만돌린을 놓고 피곤에 지쳐 잠들어 있습니다. 지나가던 사자가 그녀의 냄새를 맡고 있으나, 잡아먹지는 않습니다. 집시 여인은 오리엔트 복장을 하고 주변은 삭막한 사막에 달빛만 휘영청, 퍽 시적인 효과가 납니다.

퍽 시적인 그 그림은, 그러나 팔리지 않았다. 아내 클레망스가 세상

다른 직업을 가진 채 틈틈이 그림을 그리는 아마추어 화가들이 있었다. 그들을 흔히 '일요 화가日曜畵家'라고 하였다. 'amateur'라는 말은 라틴 어 'amator(연인)', 혹은 'amo(사랑하다)'에서 파생한 것이다.

말뿌리가 전하듯이 아마추어란 오히려 프로보다 그 분야를 순수하게 사랑하는 사람일지도 모른다. 그들의 순수한 사랑과 열정이 가끔은 프로를 능가하는 불꽃을 피우기도 하는 것은 있을 법한 아름다운 반란이다. 세관원 앙리 루소, 우체부 페르디낭 슈발, 원예사 앙드레 보샹, 가정 부인 루이 세라피네 같은 이들은 그 아름다운 불꽃들이다.

그들은 정규 회화 수업을 받지 않았기 때문에 오히려 소박하고 단순한 것, 직관적으로 보는 그대로의 것을 포착할 수 있었다.

따라서 일요 화가와 소박파素朴派는 저절로 겹친다. 그것은 어떠한 규정된 기법이라기보다, 본 대로 들은 대로 느낀 대로 정성껏 하나하나 쌓아올려서 완성해 가는 무엇이었다. 여기에 굳어 버린 아카데미즘을 돌파하는 힘이 숨어 있었다.

피카소가 앙리 루소의 그림에서 본 것은 아카데미즘의 전통을 과감히 무시하고 자신의 시선에 자유를 부여하는 소박함과 원시성의 힘이다. 어쩌면 피카소는 루소의 장난감 같은 집들, 평면적이고 도안적인 나무에서 입체파로 향하는 어떠한 영감을 받은 것일지도 모른다.

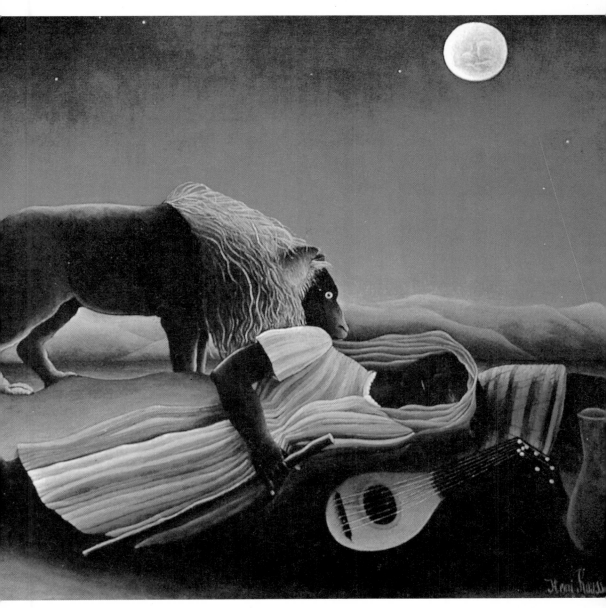

「잠자는 집시 여인」 1897년, 캔버스에 유채, 129.5×200.7cm, 뉴욕 현대 미술관

을 떠난 지도 오래이며, 그녀가 낳은 일곱 아이 가운데 다섯은 어려서 죽고 거의 다 자란 아들 아나톨도 이 그림을 그리던 해에 18살의 나이로 숨진다. 이제 그의 곁에는 딸 줄리아 하나만 남는다. 전업 작가가 되기 위하여 직장을 그만둔 지도 몇 해, 그러나 아직 아무도 그의 그림을 인정해 주지 않는다. 여전히 사람들은 그의 그림이 치졸하다고 비웃곤 한다. 이 슬프고 고단한 인생의 방랑에서 그는 자기 그림 속의 여인처럼 누구보다 외로운 보헤미안이었다.

보헤미안Bohemian, 흔히 집시Gypsy라고 한다. 프랑스 어로는 보엠Bohême이다. 체코의 보헤미아 지방에 유랑 민족인 집시가 많이 살고 있었으므로, 15세기부터 프랑스 사람들은 집시를 보헤미안이라고 불렀다. 그러나 19세기 후반에 이르러 보헤미안은 사회 관습에 얽매이지 않는 방랑자, 자유 분방한 생활을 하는 예술가·지식인들을 가리키는 말이 되었다. 푸치니Giacomo Puccini의 오페라 「라 보엠」은 바로 이 가난한 예술가들의 이야기이다. 진지하게 산다는 것은 그만큼 외롭게 방랑해야 한다는 것일까?

우리는 "내 천성에 유랑 민족 집시의 피가 한 방울 섞여 있는지 모른다"고 말한 이 땅의 한 여인을 알고 있다. 비밀스러운 전언처럼 나직이 불러야 하는 이름, 전혜린. 숙명적인 보엠, 저 도저한 페시미즘의 안개에 감염되던 젊은 날의 추억을 우리는 가지고 있다.

"내가 독일의 땅을 처음 밟은 것은 가을도 깊은 시월이었다. 하늘은 회색이었고 불투명하게 두꺼웠다. 공기는 앞으로 몇 년 동안이나

나를 괴롭힐 물기에 가득 차 있었고 무겁고 척척했다"로 시작되는 전혜린의 수필집 『그리고 아무 말도 하지 않았다』를 우리는 기억한다. 펼쳐 들기만 하면, 오랫동안 그녀의 회색 앞에 우리를 묶여 있게 만들곤 하던 책. 안개가 자욱한 저녁빛 속에서 하나씩 켜지던 뮌헨의 가스등은 또 얼마나 우리의 어린 감수성을 저 먼 곳에 대한 알 수 없는 그리움으로 가득 차게 하였나. 끝없이 죽음을 이야기하던 여인, 그녀는 왜 32살의 나이에 삶을 버렸을까? 혜린에게 삶이란 그다지도 고단한 것이었을까?

「잠자는 집시 여인」에서도 몽환적이고도 감미로운 슬픔이 배어 있는 창백한 푸른빛이 대기를 지배하고 있다. 그러나 루소는 여기서 안식을 그리고자 한다. 달빛 속에 드러난 그녀의 발과 잠결에도 손에 쥔 채 놓지 않고 있는 지팡이는 한낮의 고단한 방랑을 말해 주고 있지만, 가지런히 물결을 이루고 있는 머리카락과 옷의 무늿결은 그녀가 감미로운 꿈결 속에서 안식하고 있음을 보여 준다.

한낮의 서러운 삶의 굽잇길에서 그녀의 위안이 되어 주었을 만돌린은 얼마나 정겹게 주인과 함께 꿈꾸고 있는가. 슬프고도 아름다운 음률을 감춘 채 달빛에 반사되고 있는 만돌린의 선들. 사자는 살며시 다가와 외로운 집시의 꿈을 들여다보고 있다. 저 사자 또한 무리를 짓지 못하고 떠도는 외톨이 녀석임에 틀림없다. 갈기의 물결은 집시 여인의 머릿결과 옷의 무늿결에 상응하면서 같은 달빛에 호젓이 젖고 있다. 외로운 꿈과 꿈이 만나고 있는 것이리라. 그리하여 서로 아픔

「꿈」 1910년, 캔버스에 유채, 204.5×298.5cm, 뉴욕 현대 미술관

을 위로하는 것이리라. 「라 보엠」의 1막, 바람이 촛불을 꺼버린 어둠 속에서 열쇠를 찾는 척하며 외로운 소녀 미미의 손을 잡은 가난한 시인 루돌프처럼. 그리고 그의 노래처럼.

슬퍼하지 말아라
머지않아 밤이다
그러면 우리는 창백한 들판 너머
싸늘한 달님이 미소짓는데
손과 손을 맞잡고 휴식하리니

— 헤르만 헤세, 「방랑」 중에서

루소는 늘그막에 그 특유의 밀림 그림에 다다른다. 「꿈」은 그가 죽기 얼마 전에 그린 명품이다. 이국 정서와 신비적 상징성으로 가득 찬 밀림 그림 앞에서 사람들은 이제 그를 멸시하거나 비웃지 않는다. 이 밀림의 세계는 루소 이전에도, 그리고 루소 이후에도 없는 루소만의 세계였다.

「꿈」 속에는 50가지쯤의 미묘한 차이가 나는 초록의 뉘앙스가 들어 있다고 한다. 고요하면서도 풍요로운 초록의 밀림, 여기에 도달하기 위하여 그는 그토록 먼 길을 헤맸나 보다. 창백한 달빛의 사막에서 또 그렇게 고단한 꿈을 꾸었나 보다.

벨라스케스Diego Velazquez, 1599~1660
스페인의 세비야에서 태어난다. 1611년 파체코의 도제로 들어가서 그림을 배우고, 1617년 화가 자격증을
딴다. 1618년 파체코의 딸 후아나와 결혼한다. 1623년 8월, 자기 그림의 모델이 될 에스파냐 왕 펠리페 4세
를 만난다. 그러고 나서 6주 만에 궁정 화가로 임명된다. 1628년 스페인에 온 루벤스Peter Paul Rubens의 영향
을 받아 이듬해 이탈리아에 다녀온다. 1649년에도 다시 이탈리아에 가서 2년 넘게 머문다. 이탈리아 여행에
서 돌아온 뒤 평생의 화업을 집약한 「시녀들」과 「실 잣는 여인들」을 그린다.

꿈과 개방현실에서
– 「실 잣는 여인들」

물레는 돌고 있다. 고단한 삶은 이미 펼쳐져 있고 언젠가는 끝날 것이다. 그러나 운명의 실은 여인들의 삶을 저 너머에까지 실어나른다. 그곳은 어디인가?

마네Edouard Manet가 화가 중의 화가라고 격찬한 17세기 스페인의 거장 벨라스케스는 미술사에서 두고두고 논쟁거리가 되는 두 작품을 만년에 남긴다. 「시녀들」과 「실 잣는 여인들」이다.

「실 잣는 여인들」은 마치 살아 움직이는 것 같다. 적절한 공간 배치 속에 작업의 특징을 보여 주는 순간이 포착된 긴장 어린 손들, 산만하지 않으면서도 부산한 각각의 작은 움직임들, 가벼운 소음과 작업장의 먼지까지 빛과 그늘의 부드러운 뒤섞임 속에 살아 있는 율동으로

통합되고 있다.

우리의 시선은 전경에 배치된 다섯 여인의 표정과 움직임을 횡단한 다음, 비로소 그 횡단선을 자르고 있는 후경의 다섯 여인에 미치게 된다. 낡고 어두운 작업실과는 대조적으로 빛으로 가득 찬 공간, 실을 잣는 남루한 여인들과는 달리 화려한 차림을 한 저 여인들은 도대체 누구일까? 미술사가들은 후경의 그림이 아라크네의 전설을 말하는 것이라고 한다.

그리스의 황금 시대, 길쌈 솜씨가 뛰어난 여인이 있었다. 아라크네, 그녀는 이윽고 교만해져서 아테나 여신(이 여신은 늘 투구를 쓰고 있다)보다 제 솜씨가 더 좋다고 떠들게 된다.

화가 난 아테나는 노파로 변신하여 그녀를 찾아간다. 아테나는 신 앞에 겸손할 것을 설득하지만 돌이킬 수 없는 운명의 선을 넘어 버린 아라크네는 오히려 솜씨를 겨루어 보자고 덤빈다.

신과 인간의 경쟁, 그것은 이미 비극으로 끝날 수밖에 없는 겨루기가 아니겠는가. 마침내 여신은 분노하여 아라크네가 짠 천을 찢어 버리고, 그때서야 사태를 깨닫게 된 여인은 스스로 목숨을 끊으려 한다. 그 순간, 목숨까지 잃게 된 것을 가엾게 여긴 아테나 여신은 아라크네를 거미로 변하게 한다. 신이 짜놓은 운명에 도전하나 이윽고 닥치게 되는 처절한 좌절, 이것이 그리스 비극의 기본 전략이 아니던가.

신화의 나라 이탈리아 여행에서 막 돌아온 초상 전문 화가 벨라스케스는 의욕적으로 한 화면 속에 신화와 현실을 결합시키고자 한 것

같다. 이질적인 두 세계의 기묘한 공존.
이러한 작업은 벨라스케스에게 아주 낯
선 것은 아니었다. 그는 이미 「주정뱅이
들」에서 주신酒神 바쿠스(디오니소스)와
17세기에 흔하던 스페인의 술꾼들을 유
쾌하게 한 자리에 섞어 놓은 적이 있다.

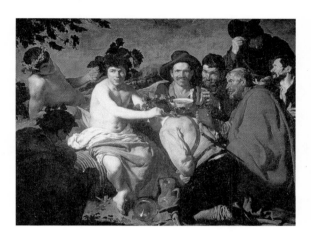

「주정뱅이들」
1628~1629년,
캔버스에 유채, 165×225cm,
마드리드 프라도 미술관

　최인훈의 매혹적이고도 그 특유의 철
학적 사변이 낭자한 소설 『가면고』에서
우리는 우리 속에 숨어 있는 다른 세계를 만날 수 있다. 전쟁의 심리
적 외상에 시달리는 주인공 민은 우연히 발견한 심령학회에서 심령
치료를 받게 된다. 그의 영혼 깊숙한 곳에 다른 세계가 있다. 그곳에
서 그는 가바나 국의 왕자이며 구도자인 '다문고'다.

　다문고는 가면, 가짜 얼굴을 벗고 해탈의 얼굴인 브라마의 얼굴을
가지고 싶어한다. 마술사 부다가가 그 해법을 제시한다. 그것은 가장
높은 것과 가장 낮은 것의 결합, 가장 지고하며 오랜 학문과 수행의
결정인 왕자의 얼굴에 아무런 생각이나 지식의 단련을 거치지 않은
백치 같은 순수 그대로인 사람의 얼굴을 벗겨서 결합하는 것이다. 소
설 속의 두 현실은 서로 다르지만 교묘하게 이어지고 상응하면서 전
개된다. 「실 잣는 여인들」 또한 그렇다.

　우리의 기억 저 깊은 곳에 있는 아주 오래 된 다른 세계, 어쩌면 우
리 자신보다 더 오래 된 세계, 그것은 흔히 몽상이나 꿈으로 나타난

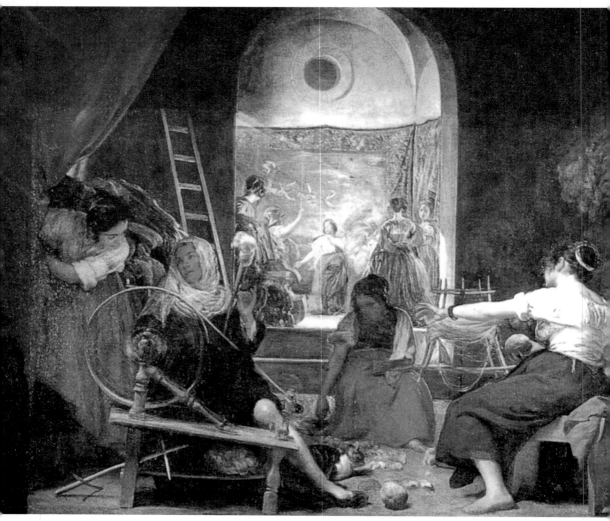

「실 잣는 여인들」 1657년, 캔버스에 유채, 220×289cm, 마드리드 프라도 미술관

여인들은 늘 물레와 함께 있었다. 여인들은 운명의 실을 잣고 천을 짠다. 직녀는 한여름 밤하늘의 신화를 아름답게 짜고 있다. 『파우스트』에서 악마 메피스토펠레스의 각본에 휘둘린 가여운 여인 그레트헨은 물레질을 하면서 파우스트를 그리는 노래를 부른다. 나중에 이 노래는 17살의 다감한 슈베르트Franz Peter Schubert에 의하여 진짜 음표를 얻게 된다.

"누가 우나 거기서, 그냥 바람이 아닐진대, 이 시간에/혼자 무한한 금강석들과 더불어?(……) 그런데 누가 우나/이렇듯 내 가까이서, 내가 울 순간에?"라는 운율적인 곡조로 시작되는 발레리Paul Valéry의 장시 「젊은 파르크」 또한 물레를 돌리는 한 여인의 노래다.

단순한 노동, 그러나 그 단순한 반복이 주술처럼 긴긴밤 그리움을 달래 주고, 추억을 환기시키며, 몽상을 피어 오르게 한다. 아니 한없이 돌고 있는 물레가 몽상한다. 「실 잣는 여인들」에서 몽상하는 물레의 원운동은 이제 모든 분열된 세계, 흩어진 것들을 융합시키면서 하나의 노래를 자아내고 있다.

다. 영화 「13층」이나 「매트릭스」에서 만날 수 있는 전자 신호의 펄스가 만들어 내는 가상 현실은 차라리 유치하다.

「실 잣는 여인들」의 고단한 현실 속에 느닷없이 끼여든 가상 현실은 여인들이 나누고 있는 옛날 이야기이거나 백일몽, 혹은 그들이 수 놓을 천의 그림이어도 좋다. 다만 벨라스케스는 이 이질적인 두 세계를 빛과 어둠으로 나누면서도 암호 같은 몇 가지 연결 장치를 배치해 두고 있다.

첫째, 두 세계의 경계 지점에 세워져 있는 사다리다. 사다리는 신화와 현실을 연결한다. 중국 신화에 따르면 아주 먼 옛날에는 하늘과 땅이 이어져 있었다. 그런데 황제黃帝의 증손자 전욱顓頊이 하늘과 땅을 끊어 버린다. 그로서는 인간 세계의 질서를 확보한 셈이지만 생각하면 아쉽다. 그 뒤로는 천상의 세계를 여행하려면 특별한 능력이 있어야만 하였다. 이러한 능력을 가진 사람이 샤먼(무당)이다. 사다리는 샤먼이 하늘에 오르는 도구다. 야곱이 꿈에서 보았다는 사다리인들 무어 그리 다르랴. 그 사다리의 끝은 하늘에 닿아 있었다.

둘째, 신화의 방을 채우고 있는 빛은 비스듬히 내려오고 있는데, 이 빛의 한 줄기가 단절된 세계를 가로질러 어두운 현실 세계로 넘어오고 있다. 그 빛은 등을 보이고 있는 한 여인의 목덜미와 어깨에 닿고 있다. 그녀는 전경의 여인들 가운데서 유일하게 얼굴이 보이지 않는다. 이는 신화적 세계를 몽상하는 주인공이 이 여인임을 밝히고 있는 표지일까?

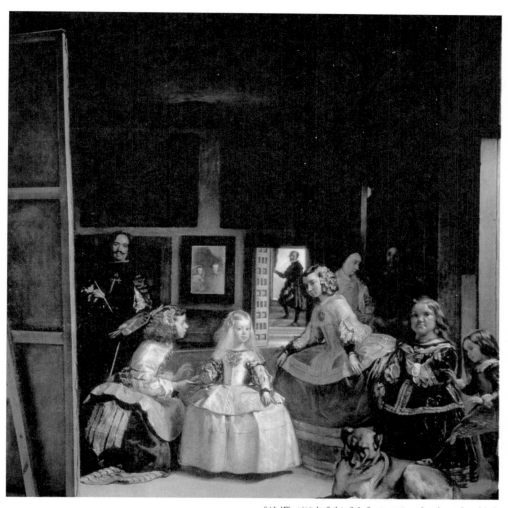

「시녀들」 1656년, 캔버스에 유채, 318×276cm, 마드리드 프라도 미술관

셋째, 신화의 세계에서 현실을 돌아보고 있는 한 여인의 시선이다. 이 시선은 두 세계를 가로지르는 유일한 시선이다. 내가 꿈 속의 나를 보는 것이 아니라, 꿈 속의 내가 꿈을 꾸는 나를 지켜보고 있다면, 어디가 꿈이고 어디가 현실이겠는가? 이 시선은 현실과 가상의 관계를 역전시킨다.

루이스 캐럴Lewis Carroll의 『이상한 나라의 앨리스』에는 묘한 장면이 나온다. 앨리스가 하트 왕을 만나는 장면이다. 거기서 하트 왕은 잠들어 있다. 트위들디가 앨리스에게 이렇게 속삭인다.

> "왕은 앨리스 꿈을 꾸고 있는데, 왕에게는 앨리스가 꿈 속의 대상일 뿐 그 밖에 아무런 현실성도 갖지 않아. 만약 이 순간 왕이 깨어난다면,"

트위들디는 덧붙여 말한다.

> "너는 마치 촛불을 불어 끈 것처럼 사라질 거야."

'이상한 나라'의 모든 것은 앨리스의 꿈이 아니던가. 그렇다면 하트 왕이 앨리스의 꿈 속 인물인가, 아니면 앨리스가 하트 왕의 꿈 속 인물인가?

이쯤에서 다시 그림을 보면 화면 전체가 하나의 무대 같기도 하다.

왼쪽의 여인이 막을 걷고 있다. 연극이 시작된 것이다. 그런데 연극 속에서 다시 연극이 펼쳐지려 하고 있다. 극중극인 셈이다.

『장자莊子』에는 여러 겹의 꿈 이야기가 나온다. 꿈에서 깼다고 생각하는 그것이 다른 꿈이다. 꿈 속의 꿈, 꿈 속의 꿈 속의 꿈. 결국 우리가 현실이라고 생각하는 것도 일막의 연극일 뿐, 인생은 한바탕 꿈인가?

『가면고』에서 다문고 왕자의 해탈은 해탈을 포기할 때 이루어진다. 다비라 국의 왕녀 마가녀의 아름다운 얼굴 가죽을 벗겨 내어 제 얼굴로 만들고자 하는 이기적 욕망을 포기할 때 이루어진다. 그로 하여금 해탈의 욕망을 이겨 냄으로써 참으로 해탈하게 만든 것은 무엇이었나? 그것은 한 여인에 대한 사랑이었다.

꿈이면 어떻고, 꿈 속의 꿈이면 또 어떤가? 다만 우리는 이 주어진 고단한 무대에서, 끝없이 운명의 실을 자을 수밖에 없을지라도 서로 사랑하며 살아야 하지 않겠는가.

범관范寬, ?~?

본명 중정中正. 자는 중립仲立. 중국 북송대北宋代에 활동했는데, 생몰 연대는 알 수 없다. 본성이 넓고 대범하며 유화하다고 하여 범관范寬이라고 하였다. 영서성盈西省 화원華原 사람. 처음에 이성李成에게서 배웠으나 독학할 것을 결심, 산에 들어가서 자연 관찰에 몰두한다. 변경, 낙양 등을 오갔으며 남산, 태화산 등지에 머물면서 자연을 스승으로 자법自法을 형성한다. 한림寒林, 설경雪景, 고산준령, 암산 등을 잘 그렸다. 웅건하고 거대한 느낌을 주는 그림을 많이 남긴다. 준법皴法은 골기骨氣 서린 묵법을 구사했으며, 산 정상의 밀림이나 수직으로 내리뻗은 거대한 산석을 그릴 때에는 직립된 듯한 필촉의 적필積筆, 적묵積墨을 통하여 장대한 감각을 표출한다.

심연의 여백 위에 솟아오르는 산
— 「계산행려도」

이제 그 앞에 서야 할 때다. 거대한 화강암의 산, 마치 우주를 떠받치고 있는 듯 우뚝 솟은 저 숨막히는 높이와 기세와 질량 앞에 말문이 막힌 채 서야 한다.

숨을 죽여야 한다. 여기는 하나의 절정이다. 바람은 침엽수 숲에 숨고, 날아가는 새는 공중에서 멈춘다. 동아시아 산수화의 절정, 범관의 「계산행려도谿山行旅圖」다.

범관은 북송 초기의 사람이다. 그러나 정확한 생몰 연대는 알려져 있지 않다. 그는 세상의 물질과 명예에 초연했으며, 강호의 소박한 삶과 술을 즐긴 은자隱者였다. 화산華山과 종남산終南山 일대에서 은거하며 종일토록 산과 바위를 완상하고, 겨울밤 눈 위에 비친 달빛에 취하

기도 하였다. 눈 덮인 산촌의 유현한 멋을 느낄 수 있는 「설경한림도雪景寒林圖」는 이러한 체험의 산물이다.

초기에는 이성과 형호荊浩의 작품을 흉내내기도 했지만, 그의 진짜 스승은 자연이었다. 그리하여 화산과 종남산의 하늘을 찌를 듯한 수직의 기세는 곧 범관의 화풍이 된다.

종남산은 일찍이 당나라의 시인 왕유王維가 은거한 곳이 아니던가.

> 종남산 기슭에 내 초가가 있소.
> 종남산과 마주하고 있다오.
> 일 년 내내 손이 없으니 문은 늘 닫혀 있고
> 종일 무심히 앉았으니 마음은 늘 한가롭기만 하오.
>
> — 왕유, 「답장오제答張五弟」 중에서

은거하는 이들의 저 무상의 한가로움을 번잡한 도시에서 허덕이는 우리가 어찌 알 수 있으리오. 산이 높고 깊을수록 한가로워지는 마음의 고요한 경지.

은자 범관의 정신 세계 속에서, 그리고 이제는 범관과 만나고 있는 우리의 눈앞에서 지금도 연신 솟아오르고 있는 저 장대한 산을 보라. 산이란 '솟는 힘'이라는 바슐라르의 말을 이처럼 잘 구현한 그림이 어디 있으랴. 촉나라로 가는 험한 산길 앞에서 시선詩仙 이백李白이 읊조린 탄식을 절로 떠올리게 한다.

아 위험하다, 산은 높기도 하다.

촉도의 험난은 하늘에 오르기보다 힘들다.

(……)

연봉의 높이는 하늘과 한 자 사이요,

마른 소나무는 쓰러져서 절벽에 걸려 있다.

날아서 떨어지는 폭포는 요란스럽게

돌에 걸친 골짝에 굴러서 우레와 같구나

아, 이런 험난한 산길을 사람은 왜 오고 가려나.

— 이백, 「촉도난蜀道難」 중에서

미술사가 캐힐James Cahill이 "나무와 바위의 윤곽선은 전류와도 같은 충격적인 에너지로 가득 차 있다"고 감탄한 「계산행려도」의 구도는 의외로 단순하다. 원경을 이루는 화면의 3분의 2는 웅위한 화강암 산이 차지하고 있으며, 나머지 아랫부분에 근경의 언덕과 계곡이 펼쳐져 있다. 하늘로 치솟는 수직 구도의 산과 낮은 곳으로 흐르는 수평 구도의 계곡이 이 그림의 기본 골격을 이룬다.

그리고 아래 계곡의 오른쪽 끝에서야 겨우 우리는 인적을 만날 수 있다. 노새를 몰고 가는 두 사람, 그들이 마련한 인간의 자리는 오히려 자연의 장엄함과 위대함을 예증하는 듯하다. 이 광대무변의 자연을 잠시 스쳐 가는 나그네, 이것이 우리네 삶인가? 행려의 인생.

암산(수직)과 계곡(수평) 사이에 심연과 같은 여백이 가로놓여 있다.

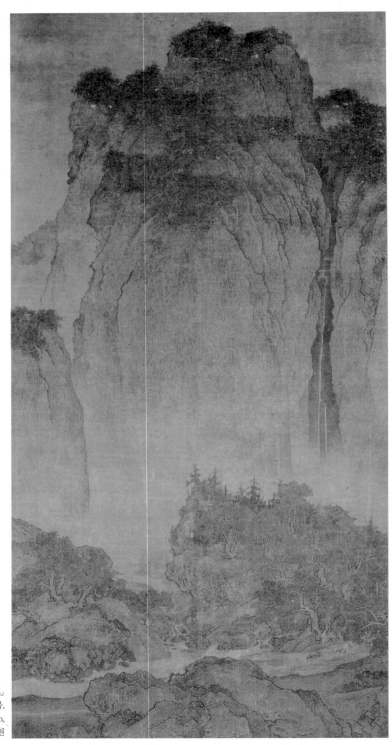

「계산행려도」
11세기, 비단에 수묵,
206.3×103.3cm,
타이페이 고궁 박물원

서양에서 풍경화는 르네상스(14~16세기)를 기다려서 비로소 나타난다. 반면 동아시아에서는 훨씬 이른 시기인 위·진·남북조魏晋南北朝 시대(4~5세기)에 산수화가 나타난다. 그 배경에는 노장 사상老莊思想이 작용하고 있다.

산수화라는 장르의 중심을 이루는 것은 글자 그대로 산과 물이다. 흔히 종교적·신화적 의미에서 산은 우주적 중심, 우주적 축을 나타내는 근원적인 상징이다. 산은 천상과 지상을 이어 주는 우주의 기둥이며, 사원들은 바로 이 우주적 산의 모사다. 이러한 측면에서 볼 때 산을 주된 대상으로 하는 동아시아 전통의 산수화는 모두 종교화宗教畵이며, 성화聖畵인 셈이다. 중국의 역대 천자天子들이 오악五嶽에 제사 지내는 것으로 자신의 거룩한 지위를 확인하곤 하였다는 것은 잘 알려진 사실이다.

이러한 산수가 예술의 대상이 되는 것은 장자莊子의 '소요유逍遙遊'라는 심미적 정신을 통해서다. 소요유란 장자가 보여 주는 정신적 자유의 경계로서 무궁한 도道, 혹은 자연과 더불어 노니는 이상 경계다. 이 소요유의 사상을 통하여 장자는 산수 자연을 두려움과 예배의 대상에서 심미적 향유의 대상으로 전환시킨다. 이러한 장자의 심미적 정신이 위·진·남북조 시대를 거치면서 예술로 구현된 것이 산수화다. 동아시아 산수화의 근원에는 심원한 장자의 철학이 약동하고 있는 것이다.

여백의 단절에 의하여 산은 인간의 세계를 훌쩍 넘어서 초월의 우주로 솟아오를 수 있게 된다. 여기에 한 가닥 가는 선으로 떨어져 내리는 폭포가 산의 솟아오름을 더욱 실감나게 한다.

그러나 근경과 원경 사이에 놓인 심연의 여백은 수직의 기세와 수평의 흐름을 나누는 동시에 이 두 경계를 하나의 기운으로 통합한다. 산은 심연의 여백 위에 서 있다. 무한의 여백이 차라리 산의 뿌리임을 우리는 볼 수 있다. 수직으로 떨어져 내린 폭포는 이 여백의 심연 속으로 사라진다. 그리고 이 심연이 아래 계곡의 근원지가 된다. 수직의 산도 수평의 계곡도 여기에서 시작되고 여기에서 만난다.

심연의 여백. 바로 이 자리가 산의 솟아오름과 계곡의 흘러내림을 살아 있게 만드는 자리이며, 폭포의 시각적 이미지를 우렁찬 우렛소리로 진동하게 만드는 자리이며, 텅 비어 있으나 모든 기세와 활력의 중심을 이루는 자리다. 이제 나무들은 기운이 생동하고 언덕 한쪽의 절집은 적요한 명상에 둘러싸인다.

그러나 무엇보다 이곳은 우리가 풍경 속으로 빨려 들어가는 지점이다. 이 여백의 빈틈이 없다면, 그리하여 풍경이 빈틈없이 완성되어 있다면 어디에 우리가 들어설 것인가. 그리하여 폭포 아래 소매를 적시고 서서 엄습하는 산의 이내嵐를 어떻게 호흡할 수 있겠는가.

동아시아 산수화를 볼 때 우리는 그림 속으로 들어가게 된다. 풍경과 우리가 그윽한 기운 속에서 하나의 기운이 된다. 서양의 풍경화는 떨어져서 보며 시각으로 느낀다고 한다면, 동아시아의 산수화는 그

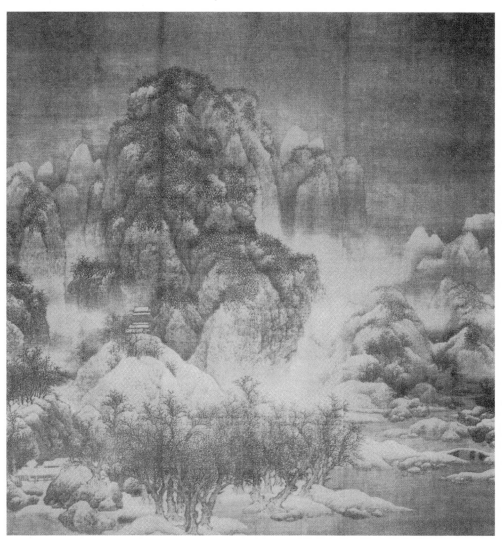

「설경한림도」 11세기, 비단에 수묵, 193.5×160.3cm, 텐진 예술 박물관

산수 속에 들어가 거닐면서 마음으로 만나게 된다. 여기에 동아시아 산수화의 경지가 있다. 마음의 정취와 풍경의 융합, 그리하여 형상이 사라진 곳에서 정감이 생동하고, 이미지가 사라진 곳에서 오히려 마음이 무궁하게 일어난다.

높다. 조금만 내려가자. 범관의 산은 너무 절정의 경지다. 인간과 자연 사이 '저만치' 혼자서 피어 있는 산유화의 시인 김소월의 산으로 내려가 보자. 여기에서 우리는 은자의 고매한 정신이 아니라 저잣거리의 우리네 쓸쓸한 삶의 정서와 결합된 다른 산을 만날 수 있다.

> 물로 사흘 배 사흘
> 먼 삼천 리
> 더더구나 걸어 넘는 먼 삼천 리
> 삭주 구성朔州龜城은 산을 넘은 육천 리요
> 물 맞아 함빡이 젖은 제비도
> 가다가다 비에 걸려 오노랍니다.
> 저녁에는 높은 산
> 밤에 높은 산
>
> — 김소월, 「삭주 구성朔州龜城」 중에서

그리움의 심리적 깊이는 산의 시각적 높이로 나타난다. 그리하여 그리움이 깊어 가는 저녁이면, 또 밤이면 높아지는 산이다. 그러나 망

망한 6000리를 걸어 넘고자 하는 사무친 그리움이 있으므로, 비록 대
자연을 스쳐 가는 나그네에 지나지 않을지라도 우리네 고달픈 인생
이 또 살맛을 얻는 것은 아닐까.

장욱진張旭鎭, 1918∼1990

1918년 1월, 충남 연기에서 태어난다. 1922년 서울 당주동으로 이사한 뒤 경성 제2 고등 보통 학교에 입학하나 퇴학당한다. 1933년 성홍열을 앓는 바람에 만공 선사가 있던 수덕사에서 6개월 동안 정양한다. 1939년 일본 도쿄의 제국 미술 학교 서양화과에 들어간다. 1940년 '조선 미술 전람회'에 「소녀」가 입선하고, 1949년 '신사실과 동인전'에 유화 13점을 출품한다. 전쟁이 끝나고 서울로 돌아온 뒤 그의 '집 찾기'가 시작된다. 유영국의 신당동 집에서 6개월쯤 산 뒤, 1960년에는 명륜동 개천가의 초가를 개축한 양옥에서, 1963년에는 덕소 한강가의 집에서, 1979년에는 충남 수안보 온천 뒤 탑동 마을의 농가에서 산다. 그는 끝없이 자신의 우주인 집을 찾아다니고 또 짓는다. 1990년 12월에 숨진다.

나무 위의 집으로 가는 길
― 「가로수」

장욱진은 우리 시대의 마지막 집을 지었다.

"사람의 몸이란 이 세상에서 다 쓰고 가야 한다. 산다는 것은 소모하는 것이니까"라고 말한 화가의 몸은 자신의 말처럼 표표히 소모되었으리라. 그런데 그는 우리에게 집 몇 채를 남겼다. 그것은 그의 몸으로 지은 집들이다. 아니 우주다. 그러나 이제 그 집들은 이 도시에 없다.

장욱진의 일생은 집짓기의 여정이었다. 명륜동의 초가, 덕소의 '강가의 아틀리에', 수안보의 농가, 신갈의 한옥 등 그는 곳곳에 집을 지었다. 그림의 일관된 소재 또한 집이었다.

집을 짓는다는 것은 세계의 중심을 정하는 일이다. 그리고 거기에서부터 세계를, 코스모스(질서)를 창조하는 일이다.

그가 그림이 잘 되지 않을 때 열흘이고 스무날이고 끝장을 볼 때까지, 부인의 표현을 빌리면 "머리에 비듬이 생기고 항문이 열릴 때까지" 술을 마시고야 마는 그 황폐한 통음痛飮을 이제 우리는 이해할 수 있겠다. 그것은 집을 허무는 행위가 아니겠는가. 그리하여 아무것도 없는 카오스(혼돈)로 돌아가려는 것이리라. 그 허무의 끝에서야 비로소 그는 다시 집을 지을 수 있게 되는 것이다. 다시 붓을 잡을 수 있게 되는 것이다. 카오스와 코스모스, 술과 그림, 폐허와 집 사이에서 그는 살았다. 그 밖에 아무것도 없었다.

바슐라르는 우리의 몽상 속에서 재건축되는 추억의 집을 '3층집'으로 묘사하고 있다. 어두운 지하실, 생활의 공간인 1층, 그리고 지붕 밑의 다락방이 그것이다. 촛불을 들고 조심스럽게 계단을 내려가면 어두운 지하실이 나온다. 그곳은 집의 뿌리다. 그곳에서 우리의 몽상은 두려운 대지의 심연과 만난다. 냄비에서 물이 끓고 서랍이 열려 있는 분주한 삶의 1층을 지나 가파른 다락 계단을 오를 때 우리는 하늘에 오르는 것이다. 거기서 우리는 공기가 된다. 작은 들창을 열면 눈시린 푸른 하늘이, 혹은 아름답게 물든 저녁 노을이 쓸쓸한 아이의 이마에 닿으리라. 그리하여 3층집은 땅과 하늘을 담고 또 이으면서 수직으로 서 있다.

장욱진 그림 속의 집 또한 유년의 추억과 몽상 속에 세워진 3층집이다. 그의 그림 자체가 3층집의 구조로 지어졌다는 것이 좀더 정확하리라.

바슐라르의 3층집은 우리에게 오면 하늘/사람/땅의 3층이 된다. 장욱진의 3층집은 그렇게 구성되어 있다. 지하실에는 소, 돼지, 닭 등의 동물(땅)이 있다. 1층에는 가족(사람)이 산다. 그리고 다락은 새(하늘)들의 방이다. 장욱진은 자주 이들을 하나의 원으로 묶어 놓곤 한다.

「나무와 까치」
캔버스에유채, 41×32cm,
개인 소장

이 3층을 잘 아우르고 있는 이미지가 나무다. 나무는 뿌리(땅)와 둥치(사람)와 가지(하늘)로 된 3층집이다. 그는 「나무 밑의 집」에서 지하의 집을, 「나무와 까치」에서 새들의 집인 공중의 집(다락)을 나무에 지었다. 그리하여 집과 나무는 융합된다. 나무의 집은 대지와 하늘로, 온 우주로 열리는 거룩한 신전이 된다. 청마는 우주로 열려 있는 집을 경이롭게 발견하고 있다.

저물도록 학교에서 아이 돌아오지 않아

그를 기다려 저녁 한길로 나가 보니

보오얀 초생달은 거리 끝에 꿈같이 비껴 있고

느릅나무 그늘 새로 화안히 불 밝힌 우리 집 영머리엔

북두성좌의 그 찬란한 보국譜局이 신비론 푯대처럼 지켜 있나니

(……)

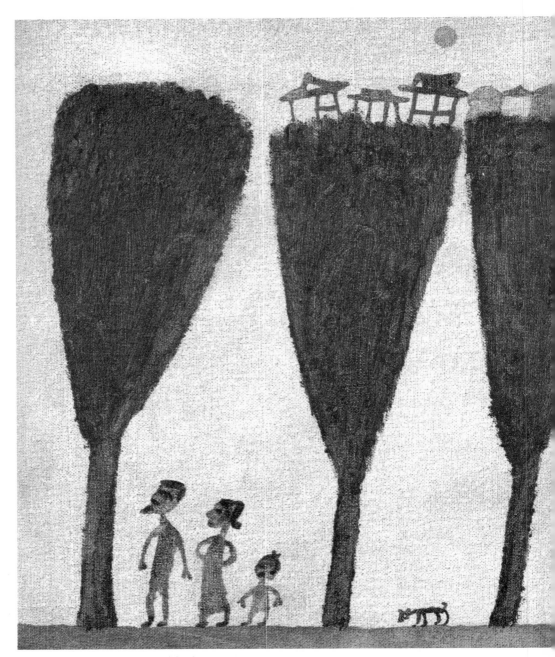

「가로수」 1978년, 캔버스에 유채, 30×40cm, 개인 소장

집에 대한 몽상은 유년의 추억으로 자맥질하기 마련이다. 그리운 옛 집, 그곳은 아이들의 세계다. 따라서 집의 몽상가인 장욱진은 아이다. 그의 그림은 아이의 그림이다.

옥중에서 자살한 명明의 이단적 사상가 이탁오李卓吾는 '동심설童心說'로 유명하다. 그에 따르면, 어린이라는 것은 사람의 처음이요 동심은 마음의 시작이어서, 이 동심이야말로 참된 마음이다.

그러나 유감스럽게도 삶은 너무나 쉽사리 동심을 깨뜨린다. 피터팬으로 살 수 없고, 기어코 상처 입고 때묻은 어른이 될 수밖에 없는 우리에게 동심은 근원적인 상실이 된다. 그리하여 오히려 동심은 고된 수련의 끝에서야 다시 얻게 되는 최상의 정신 경지가 되는지도 모르겠다. 천진난만한 아이가 되어 버린 고승들이나 시인 천상병은 그러한 아이들이다.

따라서 동화와 동시는 아이들을 위한 것이 아니라 어른을 위한 장르이어야 한다. 그것은 문학의 가장 아름다운 최고 경지이어야 한다.

장욱진도 마찬가지다. 그의 그림은 우리를 다시 동심으로 이끈다. 그리하여 그의 그림은 행복하고 즐겁다. 그의 그림은 추상화도 구상화도 아니고, 서양화도 동양화도 아니다. 그의 그림은 동심화童心畵다.

우주의 무궁함이 이렇듯 맑게 인연되어 있었나니

아이야 어서 돌아와 손목 잡고

북두성좌가 지켜 있는 우리 집으로 가자.

— 유치환, 「경이驚異는 이렇게 나의 신변에 있었도다」 중에서

　　그림 「가로수」는 즐겁고도 따뜻한 동화적 환상을 이루고 있다. 식구들이 걸어가는 수평선과 가로수들의 수직선으로 분할된 화면의 리듬이 단순화된 형상·색채와 어울리면서 우리의 마음을 평화롭게 한다. 나무 위의 집들과 장난감 같은 작은 해는 문득 우리를 동화적 환상의 세계로 데려간다.

　　현실의 공간과 환상의 공간은 키 큰 나무들에 의하여 이어진다. 집은 나무와 하나가 되어 있다. 나무 위의 집은 새의 집이면서 사람의 집이다. 이 집은 나무의 뿌리를 통하여 대지의 심연에 닿으면서 동시에 공중으로 열려 있는 신성한 우주의 3층집이다. 그리하여 가로수들은 마치 신전의 기둥처럼 세계를 떠받치고 있지 않은가. 이 신전에서 모든 것은 화해되고 위로받는다. 사람과 동물들이 순례하는 한 가족이 된다. 그림 속의 아이는 정박아로 태어나서 일찍 죽어 버린, 화가의 가슴 속에 묻은 늦둥이일까? 상처 없는 영혼이 어디 있으랴. 그러나 이 신전에서는 그 아픈 상처도 즐겁게 치유된다.

　　오늘, 이 도시에는 3층집이 없다. 우주를 만나게 하고, 상처를 치유하는 집의 몽상이 없다. 한강의 장편 소설 『검은 사슴』에는 조각난 방

들만 나온다. 아파트 옥상의 옥탑방에서 사는 명륜, 지하방에서 사는 의선, 다세대 주택 한 칸 방에서 사는 인영. 여기에서 3층집은 각각의 고립된 방으로 조각나 있고, 세계는 찢어져 있다. 의선은 기억을 상실했다. 그녀는 유년의 집과 추억을 모두 상실했다. 어느 날 그녀가 사라진다. 인영과 명륜이 탄광의 도시 황곡으로, 월산으로, 해가 짧은 어둔리, 줄 끊어진 연들은 모두 바람에 실려 와 거기 떨어진다는 연골로 실종된 의선을 찾아다니는, 이 어둡고 황량한 겨울의 여정은 우리를 견디기 힘들게 한다. 그것은 망각된 집을 찾는 여정이다. 그 길은 마치 삶과 죽음이 뒤섞인 공기를 호흡해야 하는 탄광의 지하 800미터 갱도처럼 절망적이다. 그들이 여정의 끝에서 마주치게 되는 것은 그리운 집이 아니라, 근대화 속에서 파괴된 우리의 삶, 우리의 집과 가족이다.

장욱진의 집은 살아 있다. 나무와 합일된 그의 집은 살아서 성장하고 상승한다. 그의 삶을 스쳐 간 태평양 전쟁, 좌우 대립, 한국 전쟁이라는 죽음의 격동이 그의 집을 파괴해 버렸지만, 그는 그림 속에서 집을 재건하고, 집의 우주적 생명을 회복시킨다. 그러나 이 집은 우리 시대의 마지막 집일지도 모른다.

지금 우리는 집을 상실하고 조각난 작은 방들에 갇혀 산다. 아이의 손을 잡고 별빛이 지붕 위에 가득 내려앉는 유치환의 신비로운 우주의 집으로, 하늘과 사람과 땅이 하나가 되는 장욱진의 집으로, 바슐라르가 몽상하는 3층집으로 이제 우리는 돌아갈 수 없는 것일까?

마티스Henri Matisse, 1869~1954

1869년 12월, 프랑스 북부 르카토 캉브레지의 외가에서 곡물상을 하는 아버지와 아마추어 화가인 어머니 사이에서 태어난다. 1887년 파리로 나가 법률학을 배우고 이듬해 자격 시험에 합격, 법률 사무소 서기로 일한다. 1891년 아버지의 반대를 무릅쓰고 법률 사무소 일을 그만두고 화가가 되기로 결심한다. 파리의 아카데미 쥘리앙에서 배우고, 1892년 국립 미술 학교의 귀스타브 모로Gustave Moreau 교실에 들어가서 루오 Georges Rouault, 마르케Albert Marquet 등과 사귄다. 세잔에게서 영향을 받는 한편 시냐크Paul Signac 등 점묘파의 영향도 받는다. 야수파 운동의 중심 인물이었으며, 제1차 세계 대전 뒤에는 니스와 모로코, 타히티 섬을 여행한다. 71살 때 내장 장애로 수술을 거듭하면서 거동을 못 하게 된 뒤에도 특유의 색종이 그림을 선보인다. 1954년 11월, 니스에서 숨진다.

붉게 타오르는 우주의 춤

—「춤」

빨강은 타오르게 마련이다. 전염병처럼, 억새 숲을 수천 평 일렁이
게 하는 신불산의 노을처럼 퍼져서 그것은 기어코 춤이 되는 것이다.
벗을 수 없는 '분홍신'처럼.

> 단풍 든 산을 앞에 두고
>
> 붉게 물든 노을을 등뒤에 두른 채
>
> 뼈마디 툭 투욱 꺾이도록
>
> 깊은 그 속으로 함몰해 누웠으면
>
> 누워서 혼절할 듯 함께 불타올랐으면
>
> —진경옥, 「들불」 중에서

어쩔 것인가? 빨강의 그 눈 시림이란 달아오른 에너지인 것을, 언젠
가는 들판 가득 춤추고야 말 들불인 것을. 언젠가는.

　　그러나 야수파의 거장 마티스는 20살이 넘도록 자신 속에 숨어 있
는 불씨를 알지 못했다. 그는 단지 성실하되 평범한 법률 사무소 서기
로 산 것이다. 21살 때 맹장염 수술을 받게 되는데 생각보다 회복이
늦었다. 그 무렵 무료함을 달래기 위하여 비로소 그는 앞으로 60년이
넘도록 마주하게 될 그림을 그리기 시작한다.

「빨간 바지를 입은 오달리스크」 1922년, 캔버스에 유채, 67×84cm, 파리 현대 미술관

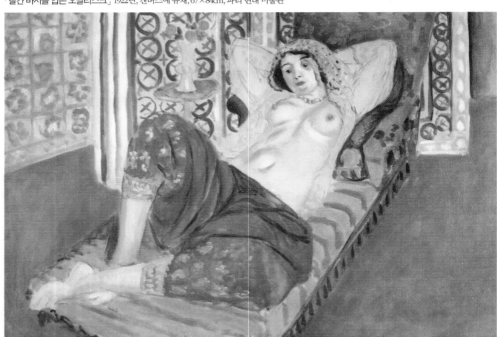

그래서 그런가? 그의 그림에는 회복기의 환자처럼 빛과 색채와 생명에 대한 과민한 애정이 배어 있다. 강렬한 생명성을 표현하는 야수파의 색채가 춤춘다.

빨강에 감염된 다섯 여인이 손을 맞잡고 춤을 추고 있다. 그들은 녹색의 언덕 위에서 들불처럼 타오르고 있다. 어둠이 섞이기 시작하는 우주의 그늘, 남빛의 저녁, 심연의 허공으로 춤의 에너지가 터질 것만 같은 그림, 마티스의 「춤」이다.

색채를 음악으로 표현하고자 한 칸딘스키는 주황에서 팡파레의 음향을, 주홍에서 귀를 찌르는 듯한 북소리를 들었다고 한다. 빨강 계열은 아무래도 자극적이고 격렬하다. 빨강 속에는 피와 마술과 신화의 성스러운 공포가 스며들어 있다.

인도 유럽 어권에서 '빨강(영어 red, 독일어 rot)'은 '루드rudh'라는 말뿌리에서 나왔는데, 이 말뿌리를 간직한 이름의 신이 있다. 인도의 폭풍의 신 루드라Rudra다. 엄청난 파괴력을 가진 힘의 율동, 그것은 아무래도 빨간색이어야 한다.

루드라의 다른 이름은 시바Shiva다. 인도인들이 가장 두려워하면서도 사랑하는 신, 시바는 바로 춤의 신인 것이다. 춤을 추어 우주의 끝없는 율동을 유지하게 하는 창조와 파괴의 신이다. 우주의 변화와 생성이란 다름 아닌 시바의 춤인 것이다.

춤추는 우주를 본 적이 있는가? 물리학자 카프라Fritjof Cafra는 『현대 물리학과 동양 사상』이라는 책으로 일약 신과학 운동의 기수가 된다.

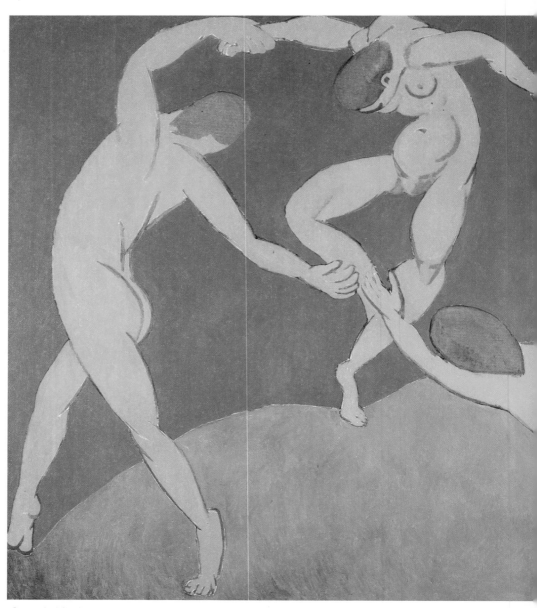

「춤」 1910년, 캔버스에 유채, 260×391cm, 뉴욕 현대 미술관

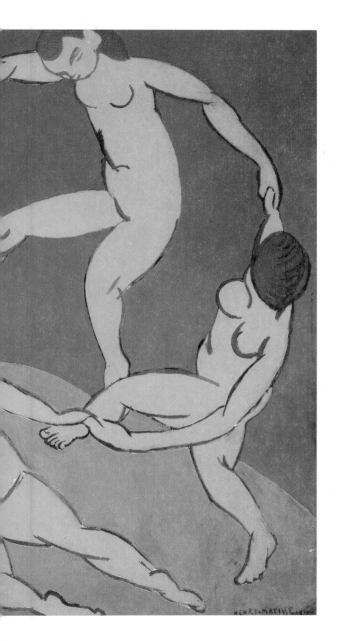

윤무는 매우 원초적인 춤의 양식이다. 제우스의 아들인 주신酒神 디오니소스(바쿠스)에게 질투에 불타던 여신 헤라는 광기를 불어넣는다. 그리하여 이 술의 신에 대한 제전은 열광적인 입신入神 상태를 수반하는 것인지도 모른다. 특히 여자들이 담쟁이덩굴을 감은 지팡이를 흔들면서 난무하고 야수를 때려죽이는 등 광란 상태로 의식을 치렀다고 한다. 그 자리에서 여자들은 손을 잡고 나선형을 이루거나 둥그렇게 돌아가며 춤을 추었다. 이러한 광란 섞인 의식에서 그리스 비극이 탄생했다는 것은 잘 알려진 사실이다.

우리네 강강술래도 여자들의 춤이다. 강강술래는 단순한 윤무가 아니다. 진양조로 느리게 시작하나 "뛰어 보세, 뛰어 보세"라는 자진모리 선창에 따라 점점 빨라지면서 윤무가 되었다가, 나선형으로 감겨들었다 풀려 나오는 등 변화가 무쌍하다. 손과 손을 맞잡고 원을 이루는 것은 모두 하나가 되는 공동체를 표현할 뿐 아니라, 어쩌면 우주의 완전한 조화와 균형을 상형하는 것인지도 모른다. 또 나선형으로 감겨들었다 풀려 나오는 것은 죽음과 재생을 상징한다.

마티스의 「춤」에서는 한 곳의 손과 손이 떨어져 있어서 이 춤이 계속 윤무가 될지, 아니면 나선형으로 휘돌아 가게 될지는 우리가 상상하기 나름이다.

그 책을 낸 동기가 되는 신비한 체험을 카프라는 다음과 같이 감동적으로 말하고 있다.

> 늦여름 어느 날 오후, 나는 해변에 앉아서 파도가 일렁이는 것을 바라보면서 내 숨결의 리듬을 느끼고 있었다. 그런데 바로 그 순간 나를 둘러싸고 있는 모든 것이 하나의 거대한 우주적 춤을 추고 있다는 것을 돌연 깨달았다. (……) 나는 그때 수많은 입자들이 창조와 파괴의 율동적인 맥박을 되풀이하면서 외계로부터 쏟아져 내려오는 에너지의 폭포를 보았던 것이다.
>
> 나는 또한 원소들의 원자와 내 신체의 원자들이 에너지의 우주적 춤에 참여하고 있는 것을 보았다. 나는 그 리듬을 느꼈고, 그 소리를 들었으며 그리고 그 순간 그것이 바로 춤의 신인 '시바의 춤'이라는 것을 깨달았다.

이 글은 과학자나 철학자의 글이기 이전에 시인의 글이다. 우주적 춤에 대한 생생하고도 심오한 느낌으로 가득 찬 그의 체험은 시적 체험이다. 발레리Paul Valéry는 걸음은 산문이고, 춤은 시라고 하지 않았나. 카프라의 책은 이러한 시적 통찰이라는 그물로 과학을 낚아 올리고 있는 명저다.

광활한 우주는 춤추는 에너지로 가득하다. 그러나 무엇보다 생명이야말로 살아서 춤추는 에너지가 아니겠는가. 그 가운데서 인간의 몸이

표현하는 춤은 이러한 우주 에너지의 리듬의 반영이며, 우주의 신체화라고도 할 수 있겠다.

이러한 생명의 춤과 약동을 마티스의 「춤」만큼 잘 보여 주는 그림을 달리 찾기는 힘들 것이다. 언뜻 보면 이 그림은 퍽 단순해 보인다. 그러나 마티스는 친구에게 이렇게 말하고 있다.

> "이 그림을 완성하는 데 1년이 걸렸다네. 모르는 사람들은 내가 아무런 생각 없이 대충대충 그린 것으로 착각할지 모르지만 말이야."

마티스는 '빼기'의 화가다. 긴 시간을 들여 그림을 수정할 때, 그는 새로운 요소를 더하거나 복잡하게 하기보다는 기존의 요소를 빼고 지워 나간다. 그리하여 그는 단순함에 이른다.

다시 그림 「춤」을 보자. 단순하면서도 율동적인 선과 강렬한 보색은 여기에서 춤의 활력을 극대화하고 있다.

손과 손을 맞잡은 윤무輪舞는 무엇을 보여 주는 것일까? 집단적인 도취인가, 우주적 조화를 이야기하는 것인가, 아니면 생명의 순환, 윤회를 말하는 것인가?

이러한 윤무는 이미 그의 대작 「삶의 기쁨」에서도 나타나고 있다. 매우 복잡한 상징들이 섬세한 운율로 펼쳐지는 「삶의 기쁨」에서 복판의 윤무는 흩어지는 형태와 색채들을 하나로 모으는 구심력

「삶의 기쁨」 1906~1907년, 캔버스에 유채, 175×241cm, 펜실베이니아 주 메리온, 반즈 재단

을 이룬다.

하나의 운율, 하나의 춤이 되고자 하는 욕망을 잘 보여 주는 대목은 윤무를 추는 정면의 두 여인이 서로의 손을 놓치고 있다는 점이다. 그리하여 등을 보이고 있는 여인은 다시 손을 잡기 위하여 저쪽 손을 향하여 몸을 던지고 있다. 하나가 되고자 하는 저 아슬아슬한 몸의 욕망.

이와 같은 구도는 「춤」에 그대로 재현된다. 놓친 손, 이것은 마티스가 우리에게 살짝 보여 주는 그의 그림의 틈이면서 여백이다. 아울러 다시 잡으려고 뻗은 손은 자칫 단순하기 쉬운 그림에 긴장감을 부여하고 있다.

"나는 균형이 잡힌 무구한 그림을 그리고 싶다. 사람들이 불안해지거나 사람들을 혼란하게 하는 표현이 아니라 피곤에 잠긴 사람들에게 휴식의 계기를 제공할 수 있는 그림을 그리고 싶다"라고 마티스는 말했다.

그러나 「춤」에서는 균형보다 균형을 이루려는 역동적 긴장을 보여준다. 저 손들이 다시 이어질 때 우리는 무한한 우주의 에너지와 하나가 된다. 시바의 춤과 하나가 되는 것이다.

사람이 풍경으로
피어날 때

밀레 Jean François Millet, 1814~1875

프랑스 셰르부르 언저리의 그뤼쉬에서 농사짓는 집안의 맏아들로 태어난다. 파리의 미술 학교에서 공부하는 한편 루브르 박물관에서 푸생Nicolas Poussin 등의 작품을 연구한다. 1840년 살롱에 입선한 뒤 일시 귀향, 결혼을 한다. 그러나 가난 때문에 다시 파리에 가서 간판, 초상화 등을 그리는 일을 한다. 1848년 다시 살롱에 입선하면서 형편이 좀 풀린다. 얼마 뒤 파리에 콜레라가 돌자 교외인 바르비종으로 가서 본격적인 농민 화가로 농촌 생활을 화폭에 담는다. 「이삭줍기」·「만종」 등으로 이름을 날리나 가난하게 살 때 얻은 결핵 때문에 61살의 나이로 바르비종에서 숨을 거둔다.

대지의 풍경으로 피어나는 저녁기도

— 「만종」

저 어슴푸레한 노을빛 속으로 자맥질해 들어가는 유년의 기억이 한 벽에 걸려 있다. 밀레의 「만종」, 그것은 값싼 이발소 그림이다(?). 너무나 익숙하게 만나던 그림, 사람의 시선이 닿는 벽에는 으레 싸구려 복제화로 걸려 있던 그림. 그러나 「만종」은 처음 1000프랑에 다른 나라로 팔려 나갔다가 그 800배인 80만 프랑을 주고 1890년 프랑스가 다시 사들인, 세상에서 손꼽히는 비싼 그림이기도 하다.

박수근이 12살 때 화가가 되기로 결심하게 만든 그림 또한 이 「만종」이 아니던가. 어디 박수근뿐이랴. 그것은 차라리 끝없이 변주되는 우리네 유년의 풍경의 일각이리라.

농촌의 일상과 광활한 들녘의 지평선은 밀레의 풍경이다. 노동

자·농민이 저급한 예술의 소재로만 여겨지던 때, 밀레는 농촌과 농민에게 장중하고 견고한 형상과 질박한 힘, 심지어 철학적이고 종교적인 심연의 그늘을 부여한다. 이는 종종 급진적 정치 성향의 표현으로 해석되기도 한다. 그러나 분명한 것은, 밀레는 틀림없이 농부의 아들이며 들녘의 자식이라는 것이다.

저녁 대기 속에 막 울려 퍼지는 종소리가 들려 오는 듯하다. 부부가 잠시 일손을 놓고 삼종 기도三鐘祈禱를 드리고 있다. 멀리 넓은 들녘이 펼쳐지고, 까마득히 보이는 교회, 영원처럼 그어진 지평선이 부부의 가슴께에 그리움의 높이로 걸린다. 저녁빛이 들판을 가로질러 와서 남편의 등과 아내의 모아 쥔 두 손에 고요히 이르고 있다. 만종晩鐘이다.

그 앞에서 우리의 마음은 고요해지고, 감성은 민활하면서도 깊어진다. 종소리에 포착된 저녁의 찰나, 그것은 순간이기에 오히려 영원한 저녁이고자 한다.

> 사라져 가는 것보다 아름다운 것은 없다
> 안녕히 라고 인사하고 떠나는
> 저녁은 짧아서 아름답다
>
> ― 김종해, 「저녁은 짧아서 아름답다」 중에서

순간이 영원을 바라볼 때 우수가 생긴다. 저녁이야말로 바로 그때가 아니겠는가. 빛과 어둠이 뒤섞이며 교체되는 시간. 노동과 휴식이,

충만함과 상실감이 교차하는 시간, 저녁은 또 유한한 인간 운명의 비
애가 드러나는 시간이기도 하다. 밀레가 친구에게 말한다.

> "이 만종은 내가 옛날의 일을 떠올리면서 그린 그림이라네. (……)
> 저녁종이 울리는 소리가 들리면, 어쩌면 그렇게 우리 할머니는
> 한 번도 잊지 않고 우리 일손을 멈추게 하고는 삼종 기도를 올리
> 게 하셨는지 모르겠어. 그럼 우리는 모자를 손에 꼭 쥐고서 아주
> 경건하게 고인이 된 불쌍한 사람들을 위해 기도를 드리곤 했지."

 그는 사라져 버린 사람들, 또 사라져 갈 모든 사람을 위하여 이 기
억을 다시 불러 냈을까?

> 한 번의 저녁도 순간으로 타오르지 못하고
> 스러지는 시간 속을, 혹시 뒤 있어 줍고 있는지
> 뒤돌아보지만 길들은 멀리까지 비어 있고
> 길들은 저들끼리 입 다물고 있다.
> (……)
> 나는 바위에 엉덩이를 붙이고
> 노을이 산밑으로 흐르는 것을
> 무슨 상처처럼 보고 있다.
>
> — 최하림, 「저녁 무렵」 중에서

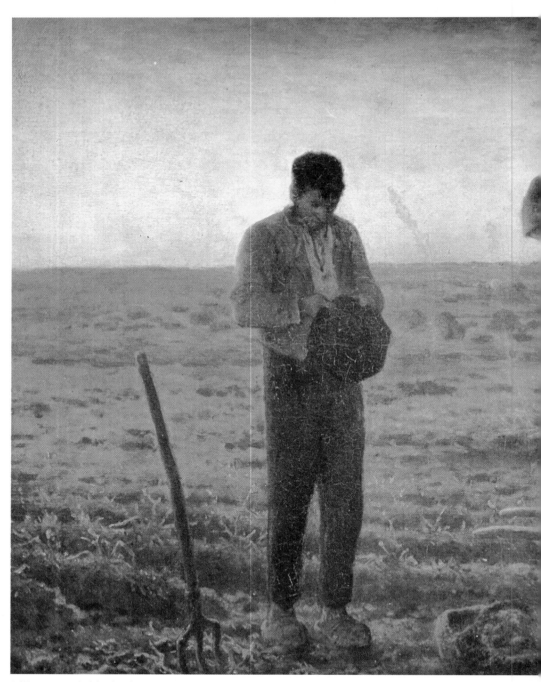

「만종」 1857～1859년, 캔버스에 유채, 55.5×66cm, 파리 오르세 미술관

파리에서 그림으로 제법 돈을 번 밀레는 1849년 콜레라를 피하여 교외에 있는 바르비종에 정착하게 된다. 그곳은 이미 코로 Jean-Baptiste-Camille Corot가 다녀갔고, 테오도르 루소Théodore Rousseau가 머물고 있던 시골 마을이었다. 이후 그곳은 28명의 화가가 머무는 예술인 마을을 이루게 되고, 그리하여 마을 이름 자체가 미술사에 하나의 유파를 가리키는 말(바르비종 파École de Barbizon)로 기록된다. 그들은 대부분 바르비종 언저리의 퐁텐블로 숲에 매료되어 숲의 풍경을 그림의 소재로 삼곤 한다. 인상파 화가들 또한 이 숲의 마력에 사로잡혀 많은 걸작을 남긴다.

그러나 밀레의 관심은 숲에 있지 않았다. 그의 시선은 늘 들녘으로 향했고, 들녘에서 일하는 농부들의 삶으로 향했다. 산업화의 물결이 도도하게 유럽을 휩쓸고 있던 그때, 밀레는 전래의 삶이 파괴되어 가는 것을 느끼고 따뜻한 애정과 민속학자 같은 시선으로 농촌 생활을 증언하고자 하였다.

이제서야 우리는 깨닫는다. 그것은 단순한 전원 취미가 아니라 산업화에 대한 치열한 반역임을. 밀레의 반역은 고흐로 이어진다.

우리에게 새로운 지평을 열어 보여 준 진정한 현대적 화가는 마네가 아니라 밀레라고 생각한다.

빈센트 반 고흐의 말이다.

등뒤로 스러지는 삶의 시간들이 왜 상처가 되어야 하는지, 이 상처는 치유될 수 없는지를 이 그림은 묻고 있는 것일까? 영원을 향하여 올리는 경건하고 고요한 기도 뒤에 먼 향수 같은 것이, 알 수 없는 비애 같은 그늘이 스미는 것을 본다. 원경의 아무도 보이지 않는 저 텅 빈 지평선을 보라.

숨을 죽이고 그림 속으로 들어가 보자. 무한으로 펼쳐져 있는 듯한 지평선과 실루엣으로 서 있는 두 사람의 수직선이 교차하고 있음을 볼 수 있다. 이는 영원과 순간의 교차인가. 화면 전체로 퍼지고 있는 종소리는 두 갈래 길을 통하여 퍼지고 있다. 먼저 종소리는 빛의 하늘로 번지고 있다. 대기를 물들인 노을빛, 멀리서 날아오고 있는 새들이 하늘의 길을 보여 준다.

다른 한 길은 지평선에 물든 아슴푸레한 그늘의 푸른빛에서 시작되는 대지다. 종소리가 조용히 밀려오고 있다. 언덕과 거친 묵정밭을 지나서 오고 있다. 그리하여 거리에 따라 변하는 색채와 밭의 이랑이 만들어 내는 주름들이 리듬을 이루면서, 마치 종소리 음파의 물결이 조용히 밀려오는 듯한 느낌을 주고 있지 않은가. 두 갈래 길로 퍼져 온 종소리는 화면 전경에 우뚝 서 있는 두 사람에게 와서 비로소 만난다. 그들의 기도 속에서 하늘의 빛과 대지의 그늘이 만난다.

기도하는 모습처럼 거룩한 모습이 또 있을까? 신에게든, 우주에게든, 아니 사랑하는 사람에게든 무슨 상관 있으랴. 소망의 기도든, 감사의 기도든, 그것이 간절할 때 그것은 이미 영원에 닿아 있다. 순간의

빛과 영원의 지평선이 간절히 두 손을 모은 여인의 손에 집중되고 있음을 보아야 할 것이다. 역광의 효과에 의하여 세부가 지워진, 기도하는 두 사람은 마치 하늘과 땅을 잇는 실한 우주목宇宙木처럼 거기 대지에 뿌리박고 있다. 그들은 풍경이 되고 있는 것이다. 모든 것이 영원의 형상으로 찍힌 정적인 풍경이 되고 있다. 남성의 상징 같은 쇠스랑은 땅에 박혀 있고, 여성의 상징이 됨직

「양치는 소녀」
1862~1864년,
캔버스에 유채, 81×101cm,
파리 루브르 박물관

한 음식 바구니도 땅에 놓여 있다. 다만 수레의 바퀴만이 곧 있을지도 모를 움직임의 가능성을 침묵 속에서 보여 줄 뿐이다. 저들의 기도는 차라리 저녁빛 속에 잠기는, 그리하여 풍경이 되는 주문인가. 종소리는 기도로 피어나고 사람은 풍경으로 피어난다. 사람이 풍경이 될 때, 자연의 영원과 인간의 순간이 하나가 된다. 그리하여 밀레는, 그리고 우리는 허무와 운명의 고단함을 그렇게 견디어 보는 것이리라.

사람이 풍경으로 피어날 때가 있다

그게 저 혼자 피는 풍경인지

내가 그리는 풍경인지

그건 잘 모르겠지만

사람이 풍경일 때처럼

행복한 때는 없다

— 정현종, 「사람이 풍경으로 피어나」 중에서

마원馬遠, ?~?

12세기 중엽에서 13세기 초엽 남송대南宋代에 활동한다. 정확한 생몰 연대는 알 수 없다. 자 요부遙父. 호는 흠산欽山. 산서성山西省 지역의 하중河中에서 5대에 걸쳐 일곱 명의 뛰어난 화가를 배출한 집안에서 태어났다. 뒷날 항주杭州에 가서 산다. 송 사대가宋四大家 가운데 한 사람이며, 화면 한쪽을 비워 두는 일각一角 구도는 후대에 많은 영향을 준다.

여백의 뜰에서 노닐다
- 「고사관록도」

우리 모두는 알 수 없는 이방인들이 만든 가상 현실 속에서 살고 있다. 그들은 엄청난 염력의 힘으로 인류의 모든 기억을 조작하고 순식간에 도시를 세웠다가 허물기도 한다. 셸비치 해변의 아름다운 추억도, 연쇄 살인의 악몽도 모두 조작된 것이다. 이방인과 같은 염력을 가진 존 머독은 이 비밀을 알게 되고 드디어는 염력의 싸움으로 이방인들을 물리치게 된다.

이 정도면 그렇고 그런, 뻔한 SF다. 그러나 영화 「다크 시티」의 영상이 쉽사리 사라지지 않고, 업무를 밀쳐 두고 잠깐 의자의 등받이에 고단한 몸을 기대는 사이에도 허전한 우리의 뒷덜미를 끌어당기게 되는 것은 다음 장면 때문이다.

머독이 이방인들의 세계를 허물고 드디어 가상 현실의 마지막 경계, 어두운 도시의 끝에 있는 벽을 허물었을 때다. 그러나 벽 뒤에는 눈부신 햇살이 비치는 진짜 현실이 기다리고 있는 것이 아니었다. 거기에는 광막한 어둠의 공간, 섬뜩한 무無의 심연이 놓여 있었다. 우리의 도시는 무한한 무의 바다에 위태롭게 떠 있는 작은 섬에 지나지 않았다.

'아무것도 없음'이야말로 모든 공포의 근원이다. 적어도 서구인의 상상력 속에서는 그렇다. 그러나 아니다. 이 무의 뜨락에서 유유히 노닐고, 무한의 심연에서 오히려 인생의 즐거움과 참된 경지를 얻는 사람들이 있다.

여기, 화폭을 넘어 끝없는 무한으로 닿고 있는 그림이 있다. 그 그림은 우리 모두가 잃어버린 기억의 저 끝, 무無의 들판으로 오히려 우리를 유혹한다. 남송 시대를 대표하는 화가 마원의 그림 「고사관록도 高士觀鹿圖」다.

이 그림은 마원 특유의 대각선 구도를 전형적으로 보여 주고 있다. 대각선의 한쪽에는 세밀하게 묘사된 근경近景이 놓여 있고, 대각선에 걸쳐 있는 중경中景은 실루엣처럼 그려져 있다. 그리고 그 너머, 대각선의 다른 한쪽은 모든 형상이 사라지는 여백, 무의 세계다.

가시적인 것과 비가시적인 것의 선명한 대비, 그리고 마치 그 양쪽의 경계를 이루려는 듯이 가운데로 개울물이 흐른다. 물은 보이는 세계와 보이지 않는 세계의 경계를 나누면서 굽이를 틀며 양쪽 경계로

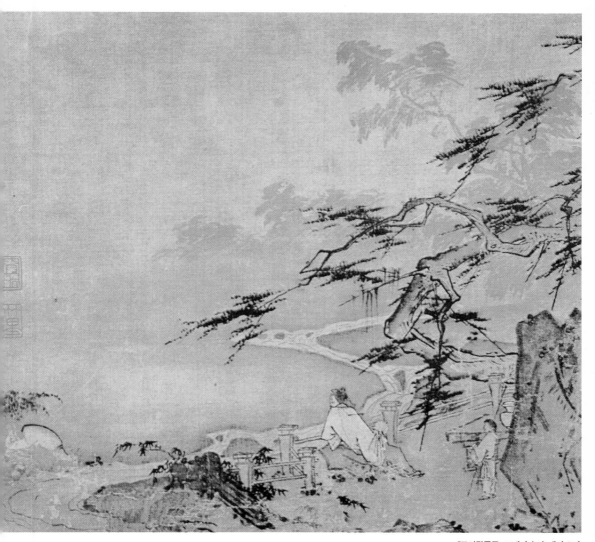

「고사관록도」 13세기, 뉴욕 개인 소장

침투하는 긴장의 율동을 이루고 있다.

일단 화가(혹은 감상자)의 시선은 대각선의 한쪽으로 향한다. 그의 시선은 보이는 세계 속에서 사물들의 형상을 건져 올린다. 그러나 거기에서 우리는 화가가 비워 둔 쪽으로 향하고 있는 선비의 시선을 만나게 되는데, 우리의 시선은 이제 선비의 시선을 따라가게 마련이다.

선비는 사슴이 물을 마시고 있는 것을 바라보고 있다. 사슴은 신화나 설화 속에서 주로 지상과 천상을 이어 주는 동물이며, 신선의 벗이자 시종이 되기도 한다. 선녀와 나무꾼을 이어 준 그 맹랑한 중매쟁이가 바로 사슴이 아니던가. 알다시피 서양에서도 산타클로스의 썰매는 언제나 사슴이 끈다.

그림을 보자. 사슴은 막 보이지 않는 세계에서 나와 보이는 세계의 경계에서 물을 마시며 두 세계를 이어 준다. 그리하여 우리는 사슴을 매개로 비로소 오른쪽의 여백을 보게 된다. 우리의 시선은 물질적 세계에서 형체가 사라지는 세계로 이동하면서 불가피하게 이 텅 빈 공간 속으로, 붓이 닿지 않는 까마득한 무의 세계로 빨려 들어간다.

이 그림의 핵심 이미지는 산도, 물도, 사슴도 아니다. 그것은 무 혹은 여백이라는 전혀 문법을 달리하는 이미지다. 이 '이미지 없는 이미지'를 제대로 표현하지 못하면 결코 동아시아 예술의 고수가 될 수 없다.

무와의 만남은 중국 역사상 가장 자유로운 정신이며, 가장 탁월한 심미적 감수성의 소유자인 장자를 떠올리게 한다. 그가 남긴 『장자』

는 무로 가득 찬 철학책이면서 문학책이며, 기발한 우화집이면서 동시에 사색적 시詩다. 동아시아의 산수화는 장자 정신의 형상화라고 하여도 크게 어긋나지 않는다.

혜시惠施는 장자의 벗이자 맞수다. 그는 대책 없는 백수로 평생을 보낸 장자와는 달리 매우 영민하고 현실적인 사람이다. 그는 당대에 말을 잘 하기로 소문이 짜한 사람이었다. 그런데 장자는 더욱 심오하고 종잡을 수 없다. 장자는 절정 고수다. 그리하여 혜시가 빈정댄다.

"자네 말은 도대체 쓸모가 없어."

그러자 누더기 옷을 입은 우리의 백수, 장자가 말한다.

"저 땅은 턱없이 넓고 크지만 사람이 걸을 때 소용되는 곳이란 발이 닿는 지면뿐이라네. 그렇다면 발이 닿는 부분만 빼고 그 둘레를 황천까지 파내려 간다면 남은 부분이 쓸모가 있겠나?"
"쓸모가 없지."
"그러니까 쓸모 없는 것이 실은 쓸모 있는 것임이 분명하지 않은가."

이 쓸모 없음의 세계가 여백이고 무다.

우리네 삶은 너무 쓸모만을 추구한다. 꽃과 새의 숲은 쓸모 없는 것이다. 숲을 갈아엎고 아파트를 지을 때 그 땅은 쓸모가 있게 된다. 이

하규, 「산수십이경」(부분) 1225년께, 종이에 수묵, 28×230.8cm, 캔자스시티 넬슨 애트킨스 미술관

동아시아 산수화의 독특한 아름다움은 여백에 있다. 여백은 산을 더욱 높게 만들기도 하고, 골짜기를 더욱 깊고 그윽하게 만들기도 한다. 이미지 속에 정신이 깃들이게도 하고, 색채 속으로 시정詩情이 솟게도 한다. 마원은 하규夏珪와 더불어 극도의 생략법을 통하여 이러한 여백을 가장 아름답게 살린 화가다. 캐힐은 마원의 그림을 이렇게 감상하고 있다.

마원은 그의 형상들의 정서적 연상과 형상을 둘러싸고 있는 공백이 환기시키는 힘에 의존하여 수단의 극단적 절약으로써 우아한 분위기 속에 주제를 감싸 버린다.

하규의 「산수십이경山水十二景」에는 화면에 붓이 간 부분이 불과 얼마인가?
반면에 서양 근대의 여명에 서 있던 르네상스 화가들이 '여백의 공포'를 가지고 있었다는 것은 재미있는 대조다. 그들은 빈틈없이 화면의 공간을 채웠다. 빈 공간은 그들에게 악이었다. 그리하여 그들은 쓸모로 가득 찬 근대 문명을 예비했다.

옷도 친구도 쓸모가 없을 때는 갈아엎어야 될 대상에 지나지 않게 된다. 잔혹한 쓸모의 세상이다.

이렇게 우리가 갈아엎고 파괴한 쓸모 없는 것들이 어느 날 알 수 없는 광막한 공포의 무가 되어 우리의 뒷덜미를, 우리의 온 삶을 덮칠지도 모른다. 그리하여 「다크 시티」의 음울한 환타지 속에 우리를 유폐시킬지도 모른다.

가끔은 우리도 「고사관록도」의 선비처럼 쓸모 없는 여백을 바라볼 일이다. 더러는 그 속에서 오래도록 거닐어도 볼 일이다. 이 여백 속에서 꽃은 꽃으로, 숲은 숲으로, 사람은 사람으로 비로소 아름답게 빛난다. 여백 속에 인생의 참맛이 있다.

일찍이 살벌한 쓸모의 세상을 벗어나서 쓸모 없는 자연으로 돌아간 시인이 있다. 순결한 시인 휠덜린이 찾고자 한 고향, 그 고향으로 돌아간 시인이 있다. 그는 「고사관록도」 속의 저 선비의 원형이기도 하다. 그는 이렇게 읊조리며 우리의 마음을 깨운다.

자, 돌아가자.

전원이 황폐해지는데 어찌 돌아가지 않겠는가.

(……)

뜰 안의 세 갈래 샛길에 잡초 무성하지만

소나무와 국화는 아직 꿋꿋하다.

무릎 하나 들일 만한 작은 집이지만 이 얼마나 편안한가.

(······)

구름은 무심히 산골짜기를 돌아 나오고

날기에 지친 새들은 둥지로 돌아올 줄을 안다.

(······)

거문고와 책으로 시름 달래며

가끔 서쪽의 밭에 나가 밭을 갈련다.

좋을 때라 생각되면 혼자 거닐고

지팡이 세워 두고 김을 매기도 한다.

(······)

동쪽 언덕에 올라 시를 읊조리며

맑은 시내에 시를 지어 띄운다.

인생은 잠시 조화의 수레를 탔다가

그것 다하면 돌아가는 것.

— 도연명陶淵明, 「귀거래사歸去來辭」 중에서

브뢰겔Pieter Bruegel, 1525~1569

네덜란드의 브뢰겔에서 태어난다. 종교화와 시골 풍경을 그린 화가로 이름이 높다. 처음에는 쿡 밑에서, 다음에는 히에로니무스 쿡 밑에서 그림 공부를 한다. 1551년 안트워프의 화가 조합에 등록한다. 1553년경 프랑스와 이탈리아를 여행하고 돌아와 브뤼셀에 정주한다. 자연 묘사를 착실히 한 화가로, 그의 그림에서는 평화스러운 전원의 정취가 풍긴다.

자연의 풍경과 인간 풍속의 만남
—「사냥꾼들의 귀가」

　더러 사람들은 그를 '농민 브뢰겔'이라고 불렀다. 그는 자주 농민의 차림으로 농촌의 결혼식이나 축제에 참가하여 농민들과 어울렸다고 한다.

　피터 브뢰겔. 그는 서양 최초의 농민 화가였으며, 서양 미술사에서 손꼽히는 풍속화가 가운데 한 사람이다.

　북구의 정취가 물씬 풍기는 「사냥꾼들의 귀가」는 네덜란드 총독 에른스트 대공에게 기증한 여섯 장의 달력화 가운데 한 점이다. 이 달력화는 「음침한 날」(초봄)에서 시작하여 「사냥꾼들의 귀가」(겨울)로 끝난다. 각각의 그림은 독립되어 있으면서도 시리즈 속에서 연결되고 통합된다. 전체는 1년 동안의 자연의 변화, 죽음과 재생의 우주적 호흡

과 리듬을 가지는 것이다.

책력冊曆은 사람이 자연의 변화를 살피고, 그 변화에 일정한 인위적인 질서를 부여하여, 그 질서에 맞추어 삶을 꾸려 나가기 위하여 만든 것이다. 따라서 책력은 변화하는 자연의 풍경과 인간 삶의 풍속이 만나는 자리인 셈이다. 풍경화와 풍속화가 만나는 자리, 그곳이 브뢰겔의 자리다.

인류가 농경 사회로 접어든 이래, 사냥은 아무래도 농한기인 겨울이 제철이다. 우리 겨레의 민속을 가장 풍부하게 담고 있는『동국세시기東國歲時記』에는 동지冬至 뒤에 납일臘日을 정하여 사냥으로 잡은 멧돼지와 토끼로 종묘와 사직에 제사를 올리는 풍습이 기록되어 있다. 이 때문에 경기도 산간에서는 군민을 무리하게 동원하는 등 민폐가 컸으므로, 정조가 이를 시정하여 서울 장안의 포수들에게 용문산이나 축령산에서 사냥하여 바치도록 명했다고 한다.

이러한 풍습이 아니더라도 어린 시절을 시골에서 보낸 사람이라면 겨울철 눈 덮인 산야에서 토끼몰이를 하던 신나는 추억을 어찌 잊으랴. 하얀 눈 위에 신비로운 다른 세계로 들어가는 표지처럼 찍혀 있던 산토끼의 발자국. 그 발자국의 추억을 따라서 우리도 한 걸음 한 걸음, 유년의 그리운 세계로 떠나 보기도 하는 것이다.

베버Carl Maria von Weber의 출세작인 악극 「마탄의 사수」의 피날레를 장식하는 남성 합창, '사냥꾼의 노래'에서는 사냥 예찬론이 한껏 펼쳐진다. "이 세상에서 사냥의 즐거움을 무엇에 비기랴"로 시작되는 힘

찬 합창은 들판과 숲속을 달리면서 짐승들을 쫓는 기쁨은 왕자의 기쁨이며, 남자의 보람이라고 외치고 있다.

그러나 「사냥꾼들의 귀가」에서의 사냥은 단순히 즐거운 놀이가 아니라 겨울 양식을 얻기 위한 힘겨운 노동처럼 보인다. 언덕을 넘어서 마을 어귀에 막 닿은 사냥꾼들의 어깨는 처져 있다. 수확이라고는 여우로 보이는 작은 짐승 한 마리가 한 사냥꾼의 등에 달랑 매달려 있을 뿐이다.

어두워지기 전의 저녁빛이 흰 눈과 대조를 이루면서 사나이들의 등에 내려앉는다. 귀가는 초라하다. 이는 힘겨운 우리 시대 가장들의 지친 귀가를 연상시키지 않는가?

> 서천에 노을이 물들면
>
> 흔들리며 돌아오는 버스 속에서
>
> 우리들은 문득 아버지가 된다.
>
> (……)
>
> 까칠한 주름살에도
>
> 부드러운 석양의 입김이 어리우고
>
> 상사를 받들던 여윈 손가락 끝에도
>
> 십 원짜리 눈깔사탕이 고이 쥐어지는 시간,
>
> 가난하고 깨끗한 손을 가지고
>
> 그 아들딸 앞에 돌아오는

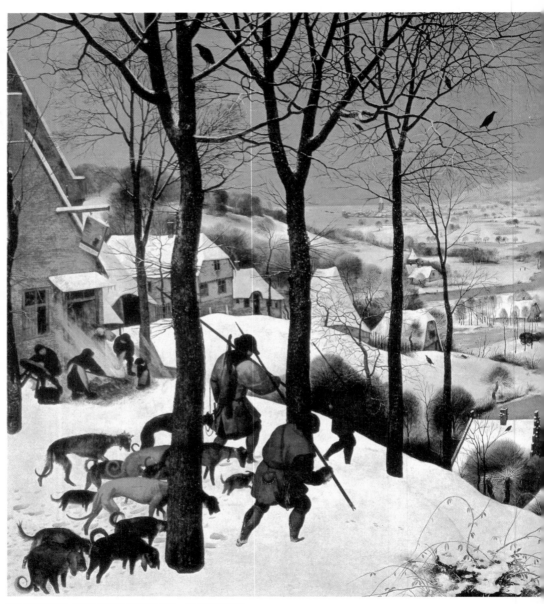

「사냥꾼들의 귀가」 1565년, 패널에 유채, 117×162cm, 빈 예술사 박물관

브뤼겔이 활동할 당시 플랑드르(네덜란드)는 칼뱅의 영향을 받은 신교 국가였으나 가톨릭 국가인 스페인의 식민지였다. 그리하여 스페인의 가혹한 탄압을 받지만 플랑드르 사람들은 끈질긴 저항을 한 끝에 독립을 쟁취한다. 이로 말미암아 제단화祭壇畵를 요구하는 교회의 주문이 줄어들자, 화가들은 서민의 취향에 호응해야 할 필요성이 생긴다. 이렇게 하여 플랑드르 회화의 전통이 되는 정물화, 풍경화, 풍속화가 발전하게 된다. 이탈리아 화가들이 움직이는 인체의 아름다움을 표현하는 솜씨가 뛰어나다면, 네덜란드 화가들은 자연과 삶의 풍경을 묘사하는 솜씨가 돋보인다. 농민들의 삶을 스냅 사진처럼 포착한 브뤼겔의 풍속화는 이러한 배경 속에서 등장한다. 그의 잘 알려진 작품 「농가의 결혼 잔치」가 바로 그러한 풍속화를 대표한다. 혹자는 브뤼겔이 시골뜨기들에 대하여 냉소적이었으며, 「농가의 결혼 잔치」에서처럼 그들을 바보스럽고 우스꽝스럽게 묘사한 것은 기득권층의 시각을 대변한다고 비판한다. 정말 그럴까? 한 가지만 반문하자. 서민들의 삶 속에서 브뤼겔만큼 생명력과 활력을 생생하게 찾아낸 화가가 그 시대에 달리 어디 있던가?

초라한 아버지,

(……)

무너져 가는 가슴을 안고

흔들리며 흔들리며 돌아오는

그 어느 아버지의 가슴속엔

시방

따뜻한 핏줄기가 출렁이고 있다.

— 문병란, 「아버지의 귀로歸路」 중에서

　험한 세상, 그러나 비록 셋방살이라도 언 손을 녹여 줄 따뜻한 아랫목이 있다면, 아버지의 귀가를 반기며 환하게 웃어 줄 아이들이 있다면, 아직 세상은 살아 볼 만한 것일까?

　그러나 브뢰겔은 사냥꾼을 별로 동정하는 것 같지 않다. 그는 다만 카메라 렌즈처럼 삶의 한 장면을 보여 줄 뿐이다. 허탕친 사냥, 지친 귀가, 삶이 늘 그렇다는 것인가? 사냥꾼의 걸음은 이제 변화하는 자연의 풍경 속에서 영위되는 인간의 늘 그러한 삶, 북구 생활의 달력으로 우리를 이끄는 걸음이 된다.

　미켈란젤로Michelangelo Buonarroti는 브뢰겔의 그림을 "잡다하게 인간이 우글거리는 균형도 잡히지 않은 그림"이라고 혹평했다고 한다. 그러나 풍속이란 이탈리아 화가들이 그린 인물들의 해부학적으로 완벽한 근육에 있지 않고, 우글거리는 사람들 사이에 있게 마련이다. 아울

러 적절한 불균형은 오히려 화면에 움직임과 힘을 부여하기도 한다. 이 그림이 그렇지 않은가.

그림에는 전경(언덕)에서 후경(마을)에 이르는 공간의 변이가 왼쪽의 수직 구도에서 오른쪽의 수평 구도의 변화로 표현되고 있다. 수직의 나무들은 공간을 분할하면서, 사냥꾼들의 움직임과 더불어 공간의 전개와 이동을 인도한다. 그러다가 언덕의 끝에서 광활한 수평의 마을과 들판이 펼쳐진다.

꽁지 긴 새 한 마리가 날아간다. 그 새가 나무들의 행렬과 사냥꾼들의 움직임을 이어받으면서 수평의 들판을 연다. 새의 비상은 광활한

「농가의 결혼 잔치」 1568년, 패널에 유채, 114×164cm, 빈 예술사 박물관

공간을 장악하고, 공간에 입체감을 부여한다.

그리고 그 아래 사람들의 마을, 삶의 자잘한 움직임들이 드러나고 있다. 얼어붙은 저수지 위에 펼쳐진 겨울날의 놀이들은 하나하나 정확히 무슨 놀이인지를 알 수 있을 만큼 세밀하게 그려져 있다.

왼쪽 수직 구도에 표현된 노동의 고단함(사냥꾼과 여관 인부들)과 오른쪽 수평 구도에 펼쳐진 눈 덮인 시골 마을의 한가로움과 놀이의 즐거움(저수지의 아이들)이 한 장면 속에 들어오는 것, 이것이 삶의 스냅 사진이 아니겠는가. 그것이 있는 그대로의 풍속화가 아니겠는가.

더러는 은혜롭기도 하고, 더러는 가혹하기도 한 자연의 거대한 변화와 어울려서 삶이 거기에 있다. 자연의 풍경이 되는 인간의 삶, 인간의 풍속이 되는 자연의 리듬. 여기에는 섣부른 감상을 넘어서는 삶에 대한 깊은 긍정이 있다.

브뢰겔은 40대에 죽는다. 그는 류머티즘과 위궤양을 앓았다고 한다. 그의 죽음에 얽힌 재미있는 이야기가 한 가지 전해 온다. 그는 자신이 살던 브뤼셀의 거리를 거꾸로 보려다가 죽었다는 것이다. 벽에 기대어 물구나무를 선 채 "굉장히 멋지다"고 외친 뒤 죽었다는 것이다.

어째 실화 같지가 않다. 그러나 위대한 화가의 죽음에 이해할 수 없는 신화 하나쯤 섞여 있다고 하여 무슨 대수이겠는가.

샤갈 Marc Chagall, 1887~1985

러시아 비테프스크의 유태인 마을에서 일곱 형제의 맏이로 태어난다. 아버지는 청어 도매점에서 일했고, 어머니는 구멍가게를 열기도 한다. 페테르부르크 황실 미술 학교에 다니다가, 1910년 파리로 나가 아틀리에 라 뤼슈에서 그림 공부를 한다. 1911년 '앙데팡당전'에 첫 출품, 괴이하고 환상적이며 특이한 화풍으로 전위파 화가와 시인들을 놀라게 한다. 같은 해 베를린에서 첫 개인전을 열어 성공을 거둔 뒤 결혼을 위하여 일시 귀국한다. 고향에 미술 학교를 열고, 1919년 모스크바 국립 유대 극장의 벽화 장식을 맡기도 하나, 사회주의 리얼리즘과 맞지 않아 1922년 베를린을 거쳐 1923년 다시 파리로 간다. 이때부터는 유화 외에 화상畵商 폴라즈의 의뢰에 따라 많은 판화를 제작, 에콜 드 파리의 유력한 작가로 주목받게 된다. 환상적인 작풍으로 쉬르레알리슴surrealism 미술에 큰 영향을 준다. 1985년 3월, 생 폴드방스에서 숨진다.

색채의 마을에 대한 그리운 몽상

– 「나와 마을」

누구나 행복할 권리가 있다. 비록 몽상 속에서일지라도.

한 행복한 색채의 몽상가를 키워 냈다는 것만으로도 20세기는 아주 불행하지만은 않았다. 피카소가 "색채가 무엇인지를 아는 마지막 화가"라고 평한 마르크 샤갈, 그 색채의 몽상 속에서 우리는 다친 삶을 위로받는다.

그의 색채는 시이며, 꿈이며, 아득한 신화 속으로의 여행이다. "검은 A, 흰 E, 붉은 I, 초록의 U, 청색의 O, 모음들이여"라는 랭보의 시처럼 그의 색채는 신비한 모음들이다. 그 모음들은 춤추고 있다.

러시아의 비테프스크라는 작은 도시, 가난한 유태인 집안에서 샤갈은 태어난다. 혹독한 추위, 조용히 흐르는 비치바 강, 낡은 목조 가옥

과 교회의 둥근 돔, 어머니의 구멍가게, 통 속에 든 청어, 귀리, 각설탕, 푸른 봉지에 담긴 초, 이러한 것들은 샤갈의 마음 속에서 늘 재생되는 가난하지만 따뜻한 고향의 풍경이었다.

1910년 샤갈은 파리로 간다, 그 시절 열정에 들린 모든 화가가 그랬듯이. 그리하여 러시아 촌놈이 파리에서 야수파의 강렬한 원색과 입체파의 기괴함에 충격을 받게 되는 것은 무척이나 당연해 보인다.

그러나 샤갈은 파리의 다른 화가들이 가본 적이 없는 자신의 마을을 가지고 있었다. 야수파도 입체파도 이 마을에서는 그리운 색채가 되고 몽상의 옛 이야기가 된다.

그림을 향한 열정 하나로 파리에 모여든 이국의 가난한 화가들은 몽파르나스의 도살장 언저리에 빼곡이 들어선 다락방에 작업실을 마련한다. 그곳은 벌집처럼 생긴 까닭에 '라 뤼슈'라 불리었다. 거기 라 뤼슈에서 샤갈은 「나와 마을」을 그린다.

새벽 두세 시, 하늘은 맑다. 곧 새벽이 되겠지. 저 멀리에서 사람들이 가축을 도살한다. 암소의 울음소리가 들린다. 나는 암소를 그린다.

「나와 마을」은 암소와 마주 보고 있는 샤갈 자신의 얼굴을 사이에 두고 대각선 구도를 이루며 교차하는 직선들이 화면을 삼각 혹은 사각으로 분할하고 있는 그림이다. 분할된 면들은 모두 다른 색채와 이미지들을 담고 있다. 그러나 복판에 드러난 동그라미가 분할된 것들

을 조용히 하나의 이야기 속으로 통합하고 있다. 그 하나의 이야기란 바로 그의 고향, 샤갈의 마음 속에서 숨쉬고 있던 마을의 신화다.

오늘 우리가 잃어버린 고향은 다만 지리상의 어느 곳이 아니다. 고향은 우리 삶의 뿌리이며, 추억이 시작되는 자리이며, 정처 없는 우리의 몽상이 돌아갈 곳이다. 우리가 지치고 상처 입을 때 우리의 영혼을 치유해 줄 수 있는 곳, 그곳. 그곳은 우리가 안식할 수 있는 영원한 여성, 어머니이기도 하다. 그 고향을 샤갈은 암소로 담아 내고 있다. 그는 이렇게 말한다.

파리에 와 있는 나에게는 고향 마을이 암소의 얼굴이 되어 떠오른다. 사람이 그리운 듯한 암소의 눈과 나의 눈이 뚫어지게 마주 보고, 눈동자와 눈동자를 잇는 가느다란 선이 종이로 만든 장난감 전화처럼 이야기를 나누고 있다.

암소와 샤갈을 이어 주는 또 하나의 이미지인 생명의 나무처럼 생명의 근원인 고향에서는 모든 대립적인 것이 하나의 뿌리를 가진다. 그리하여 모든 것이 화해하고 융합한다. 그곳에서는 날아다니는 물고기와 바이올린을 켜는 암소, 꽃, 닭과 푸른 새가 인간과 눈빛을 나누고 전화를 하고 사랑을 나눌 수 있다. 모든 견고한 형태는 스며드는 색채로 융해되고 색채가 몽상한다. 그리하여 소가 사람으로, 사람이 첼로로 변신할 수 있는 것이다.

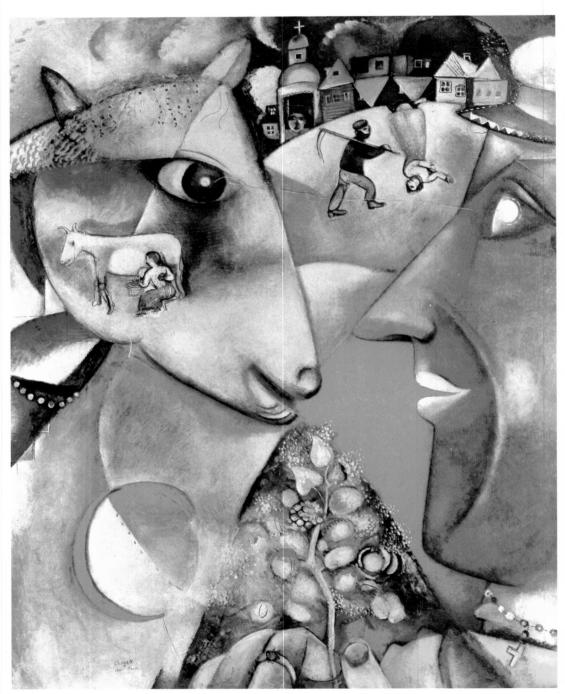

「나와 마을」 1911년, 캔버스에 유채, 192.2×151.6cm, 뉴욕 현대 미술관

입체파는 그 발전 과정을 대체로 3단계로 나눌 수 있다. 첫째, 세잔 풍의 입체파다. "자연을 원추, 원통, 구에 따라 취급한다"는 세잔의 말은 입체파의 계시가 된다. 2단계는 분석적 입체파다. 이는 대상을 극단적으로 분할하는 것이다. 색채와 정서가 사라지고 화가는 냉정한 이성의 기하학자가 된다. 이 단계에 이르면 대상은 사라지고 기하만 남는다. 그 뒤 3단계로, 색채가 부활하고 기하학적 색면과 대상의 환기력 있는 요소가 결합되는 종합적 입체파가 등장한다.

샤갈이 입체파의 영향을 받았다면 종합적 입체파일 것이다. 샤갈은 거기서 화면의 분할과 구성을 배운다. 그러나 샤갈은 한 대상을 분할하는 것이 아니라 설화의 전개를 분할한다. 여기에는 대상을 뜯어보고 지배하기 위한 이성의 메스가 아니라 몽상의 서사적 연결이 있다. 설화의 몽상 속에서 분할된 이미지들이 융합되어 하나의 설화를 이룬다. 그리하여 우리는 샤갈을 '설화적 입체파'라 불러도 좋을 듯싶다. 이것은 신에 얽힌 이야기를 그린 중세 프레스코화 전통의 부활인지도 모르겠다.

우리는 샤갈의 그림 어디서나 변신하고 융합하는 이미지를 찾아볼수 있다. 이것이 그가 뒷날 서커스를 즐겨 보고, 또 그것을 소재로 삼은 이유인지도 모른다. 서커스는 변신에 대한 욕망을 반영한다. 고향마을은 그리하여 신화가 된다.

시인 폴 엘뤼아르Paul Eluard는 샤갈의 마을에 경탄한다.

> 당나귀, 암소, 수탉, 말,
>
> 그리고 바이올린까지,
>
> 노래하는 사람, 한 마리의 새
>
> 아내와 함께 날렵하게 춤을 추는 사람
>
> (······)
>
> 연인들이 제일 먼저 빛을 반사한다
>
> 그리고 두텁게 쌓인 눈 밑에
>
> 포도가 열린 포도나무가 그림을 그린다
>
> 밤에도 결코 잠들지 않는
>
> 달의 입술을 지닌 얼굴을
>
> — 폴 엘뤼아르, 「마르크 샤갈에게」 중에서

로마의 시인 오비디우스Ovidius가 쓴 『변신 이야기』는 변신에 관한신화의 교향악이다. 이보다 더 흥미진진한 책을 어디서 찾으랴. 여기서 아테나 여신과 길쌈 솜씨를 겨룬 아라크네는 거미가 되고, 바람둥

「푸른 서커스」 1950년, 캔버스에 유채, 232×175cm, 개인 소장

이 제우스는 그의 연인 이오를 암소로 변신시킨다. 시링크스의 이야기는 또 얼마나 애처로운가.

아름다운 요정 시링크스는 어느 날 상체는 사람이고 하체는 양인 신, 판의 눈에 띄게 된다. 판은 사랑에 빠져 시링크스를 쫓아가고, 시링크스는 뿌리치고 달아난다. 강에 막혀 더 달아날 수 없게 된 시링크스는 언니인 물에게 변신하도록 도와 달라고 빈다. 판이 그녀를 붙들었다고 생각한 순간, 그의 손에 잡힌 것은 한 움큼의 갈대였다. 바람이 지나가자 갈대는 슬프고도 감미로운 소리를 낸다. 사랑을 잃어버린 판이 그 갈대로 만든 것이 피리다.

우리에게 더 아름다운 이야기가 있다. 『삼국유사』를 펴자. 『삼국유사』는 뛰어난 서사 문학이다. 그 속에서는 신화와 설화들이 숨쉬고 있다. 초파일 밤, 사랑을 얻게 되길 기원하며 탑돌이를 하는 노총각 앞에 나타난 아리따운 처녀, 그리고 하룻밤의 사랑. 그 처녀가 사실은 변신한 호랑이였다는 '김현감호金現感虎' 이야기. 종種의 경계를 넘어서는 사랑과 감응……. 이 이야기에는 근본적으로 일체의 만물이 서로 감응하고, 통하고, 화해할 수 있다는 생각이 깔려 있다. 변신은 이러한 바탕 위에서 가능하다.

샤갈의 마을에서는 아직도 그렇다. 만물은 색채의 몽상 속에서 감응하고 변신하고 융합하며 새로운 색채를 이룬다. 만물이 모두 거룩하다는 유태교 신비주의 하시디즘Hasidism과 구약 이사야에서 모든 피조물이 화해하는 세계는 샤갈이라는 색채의 몽상가를 통하여 비로소

이미지를 이룬다.

　샤갈의 그림은 행복한 성화聖畵다. 행복한 샤갈 마을의 성스러운 율법은 사랑이다. 이 사랑이 감응과 변신과 화해를 가능하게 한다. 샤갈은 말한다.

　　진정한 예술은 사랑 안에 존재한다. 그것이 나의 기교이고, 나의
　　종교다.

석도石濤, 1641?~1718

중국 청淸나라 초기의 화승畵僧. 본디 이름은 주약극朱若極이었다고 하나 확실하지 않다. 법명 도제道齊, 자 석도石濤, 호는 고과苦瓜·청상노인淸湘老人·대척자大滌子·고과화상苦瓜和尙 등. 명明의 종실 집안에서 태 어나지만 나라가 망해 가는 난세에 목숨을 부지하기 위하여 10살 무렵이 되던 1650년 불가에 귀의한다. 여 암본월 선사旅菴本月禪師에게 입문하여 시詩·서書·화畵와 선학禪學을 배운다. 40살께에 남경으로 이사하 고, 북경과 천진을 오가며 강희제康熙帝를 두 번 만난다. 그 뒤로는 양주에 '대척당大滌堂'이라는 초당을 짓 고 죽을 때까지 그림 작업에 힘을 기울인다.

기이일 획과 변랑의 정신
— 「위우로도형작산수책」

　대담하고 격렬한 바위의 주름이 느닷없이 우리를 휘감는다. 기이
한 바위의 율동이 화면을 넘어서 온몸으로 밀려드는 듯한 이 두렵고
도 경이로운 느낌, 이 느낌을 어떻게 말해야 할 것인가? 전통 산수화
의 구도를 일거에 무너뜨리면서 화면 전체가 꿈틀거리며 돌출하는 이
기운을 어떻게 감당하랴.

　석도의 「위우로도형작산수책爲禹老道兄作山水册」은 그렇게 살아서
우리 앞에 육박해 온다.

　석도는 명나라 황족 집안에서 태어난다. 명말 청초의 난세에 석도
의 아버지 주형가는 황실에 불만을 품고 반란을 일으켰다가 처형되
고, 그의 어린 아들 주약극은 내관의 등에 업혀 무창으로 피신하게 된

다. 그곳에서 아이는 절에 맡겨진다. 이후 법명 도제, 자인 석도로 더욱 유명해진, 속세의 복잡한 인연을 지고 있는 이 행각승은 떠도는 구름처럼 흐르는 물처럼 천하를 주유하게 되니.

산으로 산으로 황산黃山의 운무 속에 파묻히기도 하다가 만년에 양주로 내려가 대척당을 짓고 삶을 마감할 때까지, 그는 동기창董其昌이 바탕을 닦아 놓은 전통 산수화의 정형화된 미학을 해체시키고 새로운 미학을 정립한다. 그것은 틀을 파괴하는 강렬한 개성의 표현이었다. 그는 말한다.

> 나는 언제나 나 자신일 뿐이며, 내가 무엇을 하든 자연히 그 속에 나 자신이 존재한다. 옛사람의 수염과 눈썹이 내 얼굴에 자라지 않을 것이며, 옛사람의 폐와 내장을 내 몸 속에 집어넣을 수도 없는 일이다.

그는 또 당시 화단의 상식이던 남종화南宗畵와 북종화北宗畵의 구분을 일소에 붙인다.

> 나에게 남종화풍으로 그리는가 혹은 북종화풍으로 그리는가를 묻는다면, 나는 껄껄 웃으며 (……) 대답할 것이다. 나는 내 독자적인 법으로 그린다.

아무나 그를 섣불리 흉내내서는 안 된다. 마구 그은 듯한 석도의 붓질 밑에는 유儒·불佛·도道를 융합하는 도도한 철학적 깨달음이 흐르고 있음을 잊지 말아야 할 것이다. 이는 석도 화론의 핵심인 '일 획론一畫論'으로 나타난다.

'한 번 그음'. 모든 그림은 한 번 긋는 데서 시작하고 한 번 긋는 데서 끝난다. 이렇게 간단한 깨달음이 어디 있는가? 하지만 누가 쉽사리 일 획 속에 그림 전체의 기운을 담을 수 있으며, 일 획 속에 만 획을 담을 수 있으랴.

'하나가 곧 일체이며, 일체가 곧 하나一卽一切, 一切卽一'라는 화엄 사상華嚴思想과 천지가 모두 '하나의 기운一氣'이라는 노장의 철학이 그의 미학에서 만난다. 풀잎에 맺힌 한 방울의 이슬 속에서 우주를 느끼는 휘트먼Walt Whitman의 시정詩情이 또한 여기에 있다.

흔히 동아시아의 산수화는 3단 구도를 가지고 있다. '평지-숲-산', 혹은 '전경의 경물-구름(안개)-후경의 산' 구도다. 그러나 석도는 말한다.

그 삼자가 따로따로 놀게 하지 않고 하나의 기운으로 관통시킨다는 것이며 거침이나 매임이 없어야 한다.

아무리 오래 공들인 복잡한 작품이라도 마치 한 기운(일 획)에 내리친 것 같아야 한다. 그것은 오랜 붓 훈련을 필요로 할 뿐 아니라, 대상

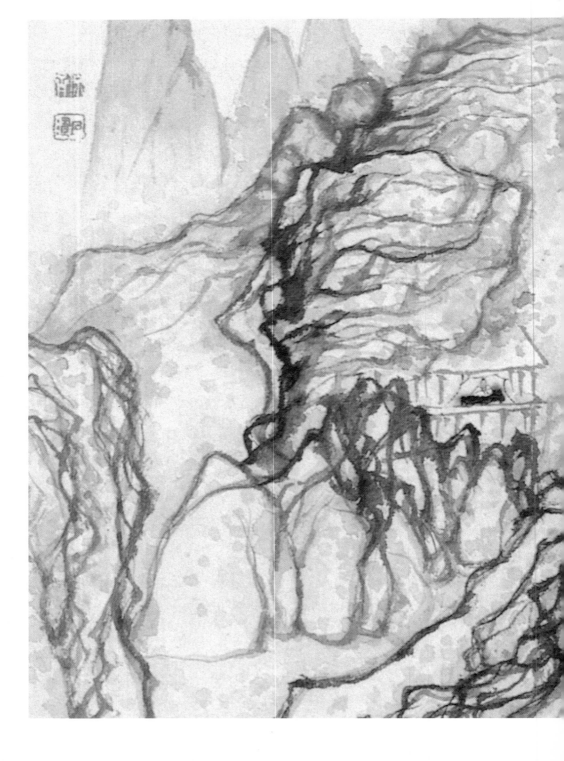

명대明代의 동기창은 중국화의 흐름을 이사훈李思訓에서 시작되는 북종화와 왕유王維를 시조로 하는 남종화로 도식적으로 분류하였다. 그에 따르면 북종화가 직업 화가들을 중심으로 한 채색 산수화라면, 남종화는 문인들에 의하여 이어져 온 수묵 산수화의 전통이다. 물론 동기창은 남종화의 우월성을 극구 주장한다.

동기창의 미학 가운데 이러한 전통의 이어짐과 강조는 그의 후계자들을 전통적 방식에 집착하게 만든다. 그리하여 청대淸代에는 동기창의 계승자들인, 이른바 사왕四王이라고 하는 왕시민王時敏, 왕감王鑑, 왕휘王翬, 왕원기王原祁 등이 화단을 석권하게 된다. 그들은 전통적 구도와 준법을 끊임없이 반복함으로써 창의성을 잃고 만다.

이 무렵, 전통에 얽매이지 않고 강렬한 개성을 표현하는 화가들이 나타난다. 팔대산인八大山人, 석도石濤, 홍인弘仁, 석계石溪가 이러한 화가들이다. 그들은 모두 중이었기 때문에 흔히 사승四僧으로 불리기도 한다. 이 화가들은 만주족滿洲族의 한족漢族 지배라는 시대적 울분을 그림으로 표출하며 독창적인 작품들을 남기게 되는데, 이후 중국화는 바로 이들의 광범위한 영향 속에 놓인다.

「위우로도형작산수책」 가운데 일 엽, 17세기, 개인 소장

과 하나의 기운으로 융합하는 모종의 정신적 경지에 의하여 가능해진다.

어렵다! 웬만한 것은 다 개그로 흐르는 시대에 이 무슨 귀신 씨나락 까먹는 소린고?

「위우로도형작산수책」은 실로 준엄한 기세다. 캐힐의 말에 따르면 "석도는 바위를 묘사하기보다는 오히려 바위를 형성하고 파괴하는 힘들을 우리의 감각에 제시하려 하였다." 이 힘을 우리는 기氣라고 부른다.

이 그림의 불분명한 윤곽선들은 형상의 윤곽이라기보다 차라리 기의 힘을 나타내는 선이다. 하단 오른쪽에서 S자를 그리며, 용처럼 꿈틀거리며 올라간 짙은 먹의 바위들과 격렬한 주름을 보라. '하나의 기운'으로 생동하는 붓의 움직임이 만져질 듯하다. 휘말리는 구름 같은 준법으로 그려진 주름은 기를 응축하고, 담채로 툭툭 찍은 색점들은 마치 이 주름이 여백을 향하여 뿜어 내는 기의 입자들 같다.

그러나 이 모든 기의 움직임이 벼랑에 자리잡은 오두막 속의 한 사람을 둘러싸고 일어나고 있음을 놓쳐서는 안 된다. 비로소 우리는 이 사람의 벼랑같이 치열한 정신의 움직임과 그림의 모든 것이 연관되어 있음을 알게 된다.

겨울 산을 오르면서 나는 본다.
가장 높은 것들은 추운 곳에서

얼음처럼 빛나고,

얼어붙은 폭포의 단호한 침묵.

가장 높은 정신은

추운 곳에서 살아 움직이며

허옇게 얼어터진 계곡과 계곡 사이

바위와 바위의 결빙을 노래한다.

<div align="right">— 조정권, 「산정 묘지山頂墓地 1」 중에서</div>

　그는 누구인가? 산정 묘지, 가장 추운 곳에 있는 가장 높은 정신 같
은 그는? 벼랑의 끝에서 격렬하고 치열한 기의 움직임을 장악하고,
오히려 고요한 평정과 침묵으로 우리를 바라보고 있는 그는? 이제부
터 우리가 이 그림을 보는 것이 아니다. 그림 속의 그가 우리를 본다.
그는 조정권의 '독락당'에도 앉아 있다.

독락당獨樂堂 대월루對月樓는

벼랑 꼭대기에 있지만

옛부터 그리로 오르는 길이 없다.

누굴까, 저 까마득한 벼랑 끝에 은거하며

내려오는 길을 부셔버린 이.

<div align="right">— 조정권, 「독락당獨樂堂」 전문</div>

烟開蘭葉香風暖
岸夾桃花錦浪生
李青蓮鸚鵡洲句 清湘老
人濟時亦拓此引興

「산수화책」 가운데 일 엽, 17세기, 뉴욕 메트로폴리탄 미술관

석도의 그림과 조정권의 시에서 우리는 오늘 우리가 잃어버린, 동아시아 문화의 극점에 있는 치열한 정신, 절정의 정신 세계를 만난다.

내려오는 길을 부수어 버린 것, 산 아래의 세속과 인연을 끊고 벼랑 꼭대기에서 달과 마주하는 혹독한 수행, 그 수행의 정신적 즐거움이라는 것은 너무 지나친 혼자만의 초월인가? 이 시대와 어울리지 못하는 기행일 뿐인가? 혹시 정신적 마스터베이션은 아닌가?

그러나 우리는 이 오래고도 심원한 동아시아 정신 문화를 재음미해 볼 여유도 없이 너무 한꺼번에 폐기해 버렸다. 그리고 기어코 가벼운 시대가 되었다. 가벼운 일회용의 문화, 오락 같은 삶, 아 가벼운 죽음, 참을 수 없이 가벼운……

석도의 「위우로도형작산수책」은 한 번 보고 덮어 버릴 그림이 아니다. 책상머리 같은 곳에 복사본이라도 붙여 두고 때때로 음미해 볼 일이다. 생동하는 바위의 기세를 느껴 보고, 바위의 기세로 우리를 휘감아 오는 한 고독한 정신의 시선을 살아가면서 가끔은 의식해 볼 일이다.

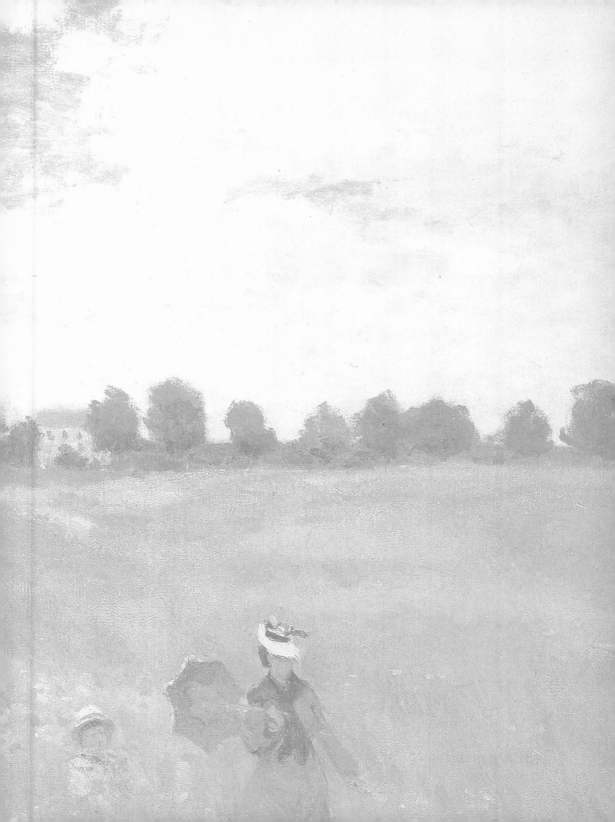